U0107194

当代实力书家讲坛

书法技法与观念十讲

洪厚甜 著

上海书画出版社

策划寄语

王立翔

中国进行的改革开放，不仅使中国的社会发生了重大变化，也促使了书法这门古老的传统艺术在当代复苏，并因广大民众的积极参与而走向繁荣。经过了四十多年的发展，我们回顾这段历程，还是可以观照出其中很多的不同。尤其是在进入新世纪以后，这种不同分化得尤为鲜明。择要而言，可归结为这样几点：其一，是原来书斋为中心的书家生活走向了社会，走向了展厅，走向了各种新型交流平台（包括当今的网络）；其二，是尚受传统教育深刻影响的老一代书家先后离世，出生在新中国成立后的书家，接受新型教育，则以自己的方式走向当今书法的舞台；其三，以是否从事书法职业工作为分野，出现了所谓职业（专业）和业余两大群体。这些变化，其实是在喻示着书法艺术已经发生了划时代的变化，而当今的时代更是为书法创作和研究创造了前所未有的条件和格局。因此，在此大背景下，书坛虽然常被人诟病乱象丛生，但也涌现出了一批有成就有口碑的书家，他们活跃在当今书坛，以勤奋的探索和成熟的个人书风赢得大家的首肯和关注，我们称之为实力派书家，他们正担纲起显示当今书坛成就建树和引领发展风向标的重要作用。

能冠为实力之称的书家，或被期为具有这样几种特质：其一，有长期的书法实践，积累了深厚的传统功力；其二，形成了较为成熟而独具的个人书风；其三，具有较为深厚的文化修养和艺术才情，并具备了一定有创新意义的理论探索。拥有这些特质的书家毫无疑问是当代书家中的精英，他们素养深厚，思考独立，敢于创新，是时代的佼佼者。

实力书家的创作变动，堪称是"时代之风"。他们不仅在书案砚海刻苦

勤奋，也在时代的影响下探索着对书法艺术的当代理解，这其中既有传统文化的信仰，又不乏冲破固有模式的努力；既充满着对书法本体的价值关怀，又蕴藏着不可按耐的创新活力；既呈现出对现代审美的步步追寻，又体现了对历史传承的种种反思。他们中不乏书法创作与理论思考齐头并进者，创作实践之外，还积极以语言文字来表达学习、实践中的思考和沉淀，纪录各自对于书法的心得及心境。而当代书坛的一大问题，无可避讳的是书家的理论素养亟待提升。作为有追求有担当的当代书坛实力书家，应该瞻望书法发展的前景，以他们的创作实践和学术思考来回应当今书法界的追问和关切，去解答今人在书法学习、创作、审美上的疑惑。

基于此，我们策划了"当代实力书家讲坛"系列，希望搭建一个当代书家与读者对话交流的平台，以轻松但不浅薄的方式，帮助读者解决书法学习、创作过程中的各种问题。同时，也希望借此推动书家去突破创作与理论建设间的隔阂。基于这样的缘起，本系列将形成一个鲜明的特色，即我们邀请的这些实力派书家将重点阐释他们对"技"与"道"等命题的认识，这对今天书法学习者来说，或许尤具有指导意义。

当代学习和探寻书法艺术的方式愈来愈趋向多元，而这其中有成就的精英书家的作用显得尤为重要。我们的前辈如沈尹默、陆维钊、沙孟海、启功等先生，都以循循善诱的讲座、授课的方式培养了大批书法人才，大大推进了书法的创作和学科建设，起到了接续传统、开启新时代的重要作用。当今有担当的实力书家理应接过旗帜，以他们总结而得的经验，找到擅长的表达方式，来促进今天书法事业的进一步发展。希望未来会有更多的实力派书家汇聚于此，共同谈艺论道。这个讲坛，将进一步展现他们多面而精彩的艺术风貌和思想魅力，帮助他们闪耀于当代书法绚烂的星空。

2020.7.19

目　录

第九讲 如何提升书家素养

第十讲 晋唐碑帖经典学习举要

后记

第一讲　学书的理念和境界

正确的学书理念是什么？

学习书法艺术万变不离其宗。第一，谁都代替不了自己的学习，写字是自己的行为，书法就是改善每个书写者个体的状态，所有的学习就是改变自身的状态，所有的努力都是为了自身的提高。当然，好的环境可以对自身方方面面有一个参照。所以，学习书法就是调整自己。第二，书法学习和很多其他专业的学习不一样，它是向古人学习。有很多专业是可以学习师傅的，比如说学裁缝，我们可以不知道清代或者明代人怎么裁衣服，只要师傅怎么教我怎么做，把我们这一代人的衣服做好就行了。书法则不同，写得和师傅一样是不行的。我小的时候接触过很多人，都说"当年我给我师傅代笔，我师傅很多东西都是我帮他写的"，我现在才知道，那是不可取的。

书法学什么呢？学古人，而且现在比较极端的、层次比较高的一种思维方式就是"宋以后，只看不写"。也就是说，我们所定位的"古人"的概念是宋以前。那么宋以后是不是摸都不能摸呢？它只能作为理解宋以前书法的一个参照体。学古人的重心是在宋以前，但不同的书体还有不同的情况。我们五种书体，篆、隶、楷、行、草，不同书体还有不同的学习重心。

篆书的核心在秦以前，秦以前只有两个板块：一个是小篆，包括刻石和诏版。秦权、诏版这些都是属于小篆系统的；第二个是金文，就是从商代到秦的所有的铸造文字，包括刀币等所有青铜器上的文字。广义的大篆还包括甲骨文等，也就是秦以前的文字，这两个系统是学篆书的核心部分。学篆书研究的辅助资料是哪些？汉篆。汉代的篆书有哪些经典呢？《袁安碑》

东汉·《袁安碑》（局部）　　　　　　东汉·《袁敞碑》（局部）

《袁敞碑》等，这些是主要的，还有就是汉代碑刻的碑额。这些是作为秦以前的篆书体系的辅助学习，也就是说要学习篆书必须从秦以前的系统入手，汉篆是另外一种拓展和表现形式，可以作为参照，而不能用汉篆的学习去取代秦以前的。还有一个参照系，清人篆书。什么叫参照系？就是帮助我们深刻理解要去学到那个"点"的材料。要看得更远，就要借助望远镜，要过一条河，就需要桥梁，这就是辅助。清人篆书有三个核心体系：吴让之和邓石如的小篆是一个重要的体系，吴让之的老师是包世臣，包世臣的老师是邓石如，邓石如是清代篆书的开山鼻祖；第二个体系是以吴大澂、杨沂孙、吴昌硕三人为主的对《石鼓文》的解读；第三，以黄宾虹为主的对金文解读的体系。学习清代篆书，这三个板块就足矣。但是它跟汉篆一样，都是我们领会学习金文和秦篆的一个媒介、桥梁。那究竟要在里面学什么东西？笔法。

　　人类能够发展到今天，都是以人类智慧的叠加来完成的。一个人一生只

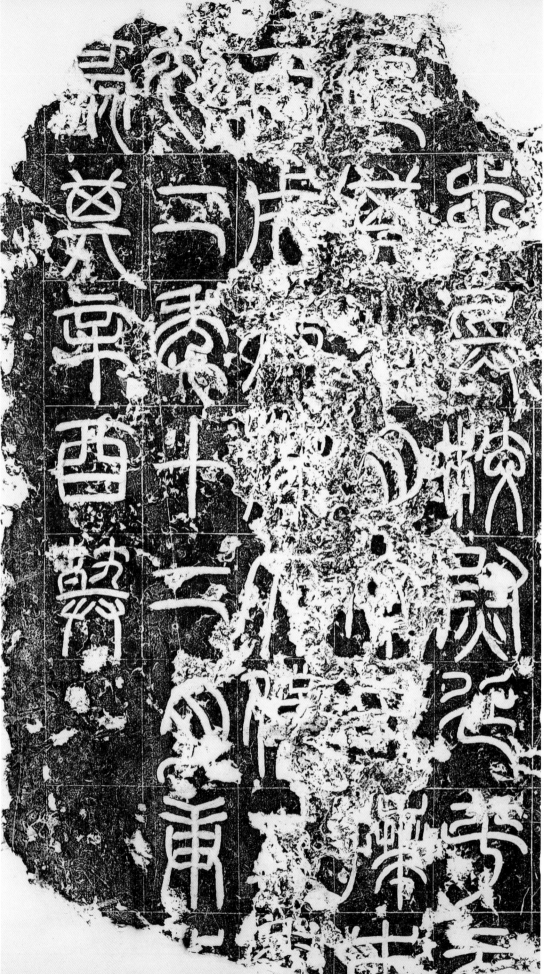

东汉·《袁敞碑》

有短短几十年，但是有今天这样的文明，就是靠人类智慧的叠加。狐狸再狡猾，它的智慧不能叠加，只能按照生物的自然进化。我们现在可以看几千年前老子的《道德经》，我们临的汉碑是两千年以前的，唐碑是一千年以前的，孙过庭《书谱》也是一千多年前的。人类就是靠这样智慧的叠加实现不断的进步，我们现在留下的文字，百年后的人也会来研究我们这个时代的人是怎样思考书法的。我们要充分利用这样的智慧，充分理解人类的智慧，我们才会有自己的发展。清代距离我们很近，这一百年里面传承了很多东西。我们要通过清人来帮助我们理解古人的书写状态。因为我们看到的金文是铸造文字，铸造以后凹下去的部分再拓出来就是拓片，它有高古的意趣，清代人做了很好的探索。所以不要觉得写得像清代人就很满足了，那只是皮毛，秦汉才是篆书的高峰。汉人是接近秦人的，但是汉人的篆书也是在文字系统成熟以后形成的，不是秦以前以篆书作为日常生活、以篆书作为主要表现形式的思维形态下产生的，所以说汉人的篆书也不是篆书的主体，这个一定要非常明确。很多书法家只写到汉，远远不够，最感人的、最核心的是商、周、秦的篆书。

隶书，我们现在直接就叫汉隶，就是汉代人的日常使用书体。为什么叫汉隶呢？因为汉代是隶书的成熟期，汉代隶书也成为后世的典范。所以说写隶书就是写汉隶。汉碑在哪里？天下汉碑半山东。汉碑的原石一半

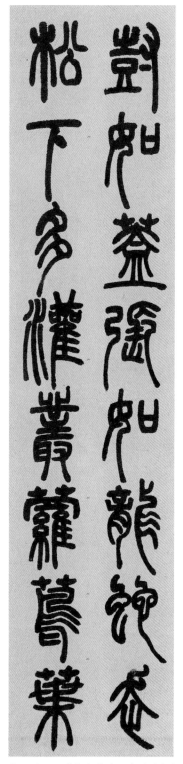

清·邓石如《白氏草堂记》（局部）

以上都在山东，所以只要是书法考察，几乎没有不去山东的。儒家文化就是中国文化的核心部分，而儒家文化的主体就在山东。汉碑里面的核心不是东汉，不是有蚕头燕尾的。含蚕头燕尾的隶书是东汉标准的八分书，这不是汉碑最感人的东西。外表的装饰越华丽，它内涵的表达、精神的表达分量就越低，感染力就越弱。汉碑的核心精神是在西汉，就是没有蚕头燕尾的隶书才是最有含金量、最核心的。那么东汉时期有八分意趣的隶书只是在丰富意态上做了一些延伸，也就是一笔写过去有那个意思足矣。就好像放味精一样，没有味精会觉得味道虽然纯但还有点不太丰富，但如果放一包味精进去，汤就没法喝了。所以东汉的这种意态是越少越好，有胜于无，但过犹不及，多了还不如没有。有很多人看不懂西汉，看不懂西汉不是西汉有问题，而是观者的审美眼光和学养还没到。我们都有不懂的东西，但是不懂就去否定它，这个是最可悲的。人知道自己不懂，是你的机遇，那就是提示你在这个方面有盲区。

还有一个参照就是清人，清人的隶书也是我们学习汉碑的重要参照物。清人的隶书有几座高峰。第一，伊秉绶是清代隶书当之无愧的第一书家。他的隶书格高、博大、雄浑，不仅仅是古，还有新。他的书法不仅有古人的精神，也有时代的风貌，他的东西一点都不陈旧、陈腐，我们很多人一学古人就写得很僵化、很陈腐，一看就是老态龙钟的那种。伊秉绶的书法好就好在新，用的是古法，反映的是那个时代，而不是简单地去写古人。伊秉绶是写《张迁碑》还是《西狭颂》？都不是。真正成就伊秉绶的不是隶书，或者说不仅仅是隶书。伊秉绶是天下学颜真卿学得最智慧的一个人，他把颜真卿的楷书格局化去以后，把那种清刚之气化在了他的隶书之中。这就是师而不见其形，遗貌取神他是第一高手。颜真卿厉害在哪里？历代评颜真卿的楷书是"引篆籀入书"。看颜真卿写楷书，他写的是篆籀，直接用最原始的东西。所以说伊秉绶看到了这一点，颜真卿引篆籀入书，我为何不可以引颜体的精神格局入我的书呢？所以善学者就是在作品的精神层面上契合。

第二，何绍基是一位绕不开的大师。何绍基也是用篆籀之法写汉碑的。不通篆不能说隶，当今中国的隶书为什么高手很少？就是很多人没有站在秦的篆籀这个领域里面，都是去画隶书的形，内涵苍白。

还有一个写隶书的高手，但不是以写隶书名世的，就是吴昌硕。吴昌硕

清·伊秉绶《为文论诗》五言联

的隶书比他的篆书格调高。

清代隶书关注这三个书家就够了，其他我认为可以不看。这三家也是帮助我们来理解汉碑的，以他们理解、观照、取法的方式来学习汉碑。学习书法一定要看一流高手的，取法一流的就可能成为一流，取法三流的最多到三流，那就全做的无用功。

行草书是以消化草书技术为主要内容，不通草是写不好行书的，行书用的是草书的转换技巧，也就是说学行书先写草书，写了草书又写了楷书，不知不觉就懂了行书。草书学谁的呢？"二王"的。"二王"是一个体系，不仅仅是王羲之、王献之这两个人，这个系统是中国书法核心技术系统，也就是说真正中国书法史的取舍，是以"二王"这个技术体系审美基础上生发出来的，就是说中国书法技术体系的主线是"二王"。只要进入中国书法史的"二王"以后的书家，无一不是对"二王"有深入研究的高手。没有这个体系就是游离于书法本体之外。

世界短跑冠军跑得快不快？但他还不如在火车上睡觉的一个人。人类的集体智慧就是一列向前的火车，没有上这列车，自己跑得再快也没用。很多很有灵光的书法家最后没有进入这个体系，到了晚年惨不忍睹。

读书法史，要学习古人对中国书法史的取舍标准和核心价值判断，要有判断这个作品价值的学术眼光。如果连中国书法史这一系统里面核心价值的点都不知道在哪里，怎么去判断它好与不好？一件作品一眼看过去马上就能判断优劣，为什么呢？第一，线质。扫一眼就知道线质好不好，书写者运用毛笔的技巧在哪个层面。第二，对空间有没有把握，一件作品只看一个字、两个字就知道好不好，因为一流的书家落笔就是一流的，末流的落笔就是末流的。

行草书就是以"二王"为体系，这个体系历史梳理得很清楚，都有哪些呢？"二王"本身就不说了。"二王"一门还有的，尤其是现在传下来的王氏一门的真迹就是藏在北京故宫博物院的王珣的《伯远帖》。他是真正的跟王羲之同时期的王羲之家族的高手。同时代的作品，王珣的《伯远帖》，相当好，是第一要学的。第二，王羲之的第七世孙智永。《兰亭序》可以确定，在唐太宗得到之前就是在智永手里。所以，现在很多人没有搞懂书法家的价值在哪里。很多人评判一个书法家，有没有水平只看会不会写诗、会不

清·何绍基《颂琴老砚》七言联

清·吴昌硕《汉书秦云》四言联

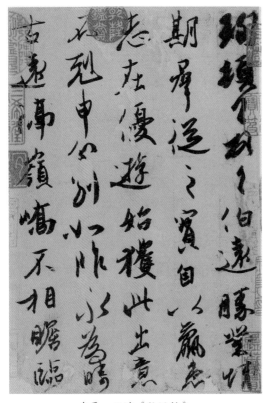

东晋·王珣《伯远帖》

会写文章、会不会讲书法，总之不说字写得好不好。那么谁看过智永的诗或他的文章？智永到现在只传了一件作品，就是《真草千字文》。《千字文》内容是谁写的？梁代的周兴嗣写的，那是少儿识字读本，跟智永没有关系。他就把这个抄了八百本，现在谁怀疑智永是大师？我们谁都没有怀疑过在智永那里能够学到东西，智永是虞世南的老师，虞世南是非常确切地跟着智永学过，这个是史书有记载的。唐代就不用说了，孙过庭的《书谱》全是用"二王"法，褚遂良、虞世南、欧阳询都是"二王"一系的，颜真卿、怀素、张旭都是这条线，还有杨凝式、宋四家等，我们重点要学习的就是这些人。如果要真正想在书法上有成就，学到宋四家就可以了。可以参看的，就是只看不要去写的有几家：赵孟頫、董其昌和王铎。其他的尽量少看，他们打的都是简化太极拳。他们是努力在做，但是没有那种心境，笔墨之下没有相应的气息。米芾说过"草书若不入晋人格，辄徒成下品"，就是说没有进入晋的格调，就是下品。这句话说得非常到位，没有商量的余地，所以现在看来，20世纪八九十年代书家对明清的取法格调是低的，毛笔在纸上翻了一个滚，翻得特别精彩，但是格调低了。

楷书有两大板块：北魏和隋唐。为什么要说北魏？北魏太厉害了，那么大的量还达到那么高的高度，而且时间不是很长，但是这个时期的艺术成就非常高。我们现在能够看到的北魏书法有四个板块。第一，墓志。墓志这一部分太庞大了，而且还在不断地出土。第二，造像。仅龙门造像就是上百

品，我们现在看到的是精选《龙门二十品》。造像只有龙门才有吗？不是，只要有石头的地方都有刻字，都有造像内容，这是北魏时期的风气。陕西的北魏佛像，很多下面都有题记，所以造像也是个很庞大的体系。第三，碑版。碑版是庙堂之器，唐人书法真正传承北魏的就是碑版这一块，而且是这些碑版有经典意义的，像《嵩高灵庙碑》《张猛龙碑》《爨龙颜碑》《高贞碑》。第四，摩崖。摩崖就是旷野之中为了记事而刻的，粗犷豪放。

这四个板块基本囊括了整个北魏书法的主体面貌。那么这四个板块有什么关系呢？大家注意，以精美见长的是墓志。墓志的字通常都很小，像《元怀墓志》这样两厘米多将近三厘米的字都是很少的，一般都是两厘米

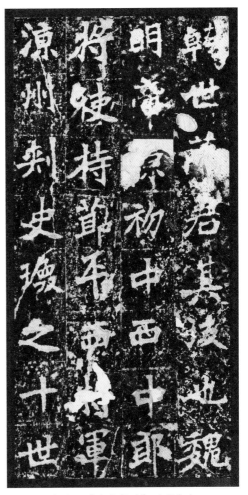

北魏·《张猛龙碑》（局部）

以内。精美而且风格跨度很大，很多写小楷的书家越写格局越小，越写越媚俗。我们随便在北魏墓志里面找一个精巧的认真研究，就能独步天下，写小楷不要老是去写晋唐小楷，要在北魏墓志里面找一品。但是我们通常要求大家写楷书、写墓志不要小于三厘米，尽管它的字只有一二厘米大，还要放大写，不要写原大，写原大很多里面的技术内容是挖掘不出来的，所以我建议写墓志一定要写到三厘米以上，要有格子，没有格子就是瞎画。造像要写到五厘米以上，甚至于要写到八到十厘米。造像是学魏碑时非常重要的一个板块，我们一般人的概念里魏碑就是斩钉截铁、棱角分明的，就是《龙门二十品》之类的。当然我们这里说的魏碑不仅如此，是包括北魏刻石的所有风

洪厚甜楷书节临《孙秋生造像记》

格。但是大家脑子里面的楷书魏碑大多是方头的，其实真正好的魏碑是不方的。魏碑写方格调很低，要以圆取方势，不是方才是碑。《石门铭》不是碑吗？高手都是有方意而不写方，这才是大师。

《龙门二十品》必须学，但是不能只学方，要把方里面的圆意挖掘出来，为什么我们现在觉得高？表象是方的，字是圆厚的，也就是说我们看到的无不是篆籀之笔，全是篆书的线条在写。从北碑之中看到篆隶笔意就是高手，看不到就先不要写，说明还没看懂。

碑版是我们进行楷书创作的基本口粮，和造像一样要写八厘米左右。因为碑版有庙堂之气，写楷书以有庙堂之气为高，以有荒野之气、山林之气为别格。就是说它有奇趣，但是不是正道一定要搞清楚，就像很多人写楷书，比颜真卿写得更流美，有什么用呢？颜真卿庙堂之气，他是正格，唐代楷书是以颜真卿的审美作为基本精神的标志，他是唐代楷书的标志性符号。当艺术成为这个时代的文化符号时，意义不一样了。所以说楷书一定要有庙堂之气。就是写其他东西可以增加它的意趣，但是代替不了它的地位。所以说对碑版的学习和研究是真正重要的。

摩崖也很重要，因为摩崖是所有的这四个板块里面格局最大的。《郑文公碑》精彩，它既是摩崖又有庙堂之气，也就是说写碑版取法《郑文公碑》那是很厉害的，大型的碑版在气场上是镇得住的。《石门铭》就有一股逸气，是楷书中的草书，精神有张力。如果写碑版的话，在《石门铭》和《郑文公碑》之间，以《郑文公碑》为主，以《石门铭》作为参照。《石门铭》让《郑文公碑》的这个体系更有姿态，更有意趣，但是要以《郑文公碑》的格局为正格。所以我们在楷书的研习上一定要注意，以有庙堂之气为正格，以其他东西作为参照补充。

除了北魏，楷书最重要的就是隋唐时期。如果研究楷书不研究隋唐，就是忽略了这几百年人类的集体智慧，而这几百年的智慧是后来一千多年都没有跨越的。这话怎么理解呢？从唐到现在是一千多年，这期间，以楷书的成就走进中国书法史的只有赵孟頫一人。

一千多年以来人人都写楷书，人人都是从写楷书开始入手的，只有最近几年书法艺术的教育兴起以后，大家才意识到书法不能光从楷书入，甚至就不能从楷书入手。教小孩的写字教育可以，规范写汉字可以，如果是书法艺

北魏·《郑文公碑》（局部）

北魏·《石门铭》（局部）

术教学，就不宜、也不能从楷书开始。篆隶行草都要学过以后才可能再学楷书，要不写出来的楷书就是三流以下的，一点艺术感都没有。楷书难就难在容易进入，但是难以达到很高的高度。唐以后，不会写楷书怎么科举？连参考的资格都没有。人人写楷书最后都没写好，唐代以后就只有赵孟頫是以楷书成就进入中国书法史的。一方面说明唐楷的高度，但是另一方面说明我们都小看了楷书，都以为楷书写得端正就可以了，不知道楷书还可以在更深层次、思想境界更高的层面上去挖掘。如果我们这一代人真正要在楷书上有所成就，既要注意到北魏和唐代楷书的优点，还要知道它们的局限。

　　唐代楷书有几个板块。第一，初唐四家：欧、虞、褚、薛。现在薛稷

唐·虞世南《孔子庙堂碑》（局部）　　　　　唐·欧阳询《九成宫醴泉铭》（局部）

基本上是可以忽略，因为大家现在看了太多的褚遂良的东西，再看薛稷，确实不在一个层面上。与其去学薛稷，不如直接去学习褚遂良，对褚遂良的取法完全可以取代对薛稷的关注和学习。那么实际上就剩下三家，这三家里面抓住一家即可，我认为最简捷的取法路径就是选择褚遂良。为什么选择褚遂良？褚遂良是唐代书法的广大教化主，也就是说褚遂良的书法是唐代中前期的主流书风，大家都取法他的。关键是他厉害在哪里？中国书法的核心技术体系是"二王"，褚遂良就是研究"二王"最精深的一个高手。虞世南去世之后没有人跟唐太宗聊书法，魏徵直接举荐褚遂良，褚遂良跟唐太宗一聊，唐太宗觉得他确实有眼光、有眼界，就把藏的王羲之真迹全部拿出来请褚遂

良一件一件地过，褚遂良给他判断的东西一件都没有错，件件都到位。从此他就在唐太宗身边，最后做到了宰相，唐太宗去世的时候把江山社稷都托付给他，褚遂良就是这样一个地位。褚遂良真正透彻领会了"二王"的技术体系，他所有的书法作品里面实际上都是"二王"的技术体系，而且褚遂良是真正把技术发扬光大的一个书法家。

虞世南和欧阳询都写得好，他们是以消解外在的技术外貌来实现精神上的超越。也就是说一眼看过去，虞世南的用笔简单得很，现在很多写虞世南的，从外形上都学到了，但是笔意上一点都没有。我们看当代写虞世南楷书的哪一个能够凸显出来？再说欧阳询，写欧阳询的书家，多少人写了几十年，机械僵死，什么都没有，不是生命体，不是能呼吸的笔墨。这两块不是不能学，而是要有积累之后，要有进入他这个体系的能力、消化他的能力，要分解他的技术内容以后才可以，所以我们往往把他们作为技术获得以后的风格型参照来学习。

褚遂良之后学谁呢？颜真卿。颜真卿是褚遂良的学生，又从张旭得笔法，张旭绝对是唐代书法里面的一个顶级高手。褚遂良早年写北碑，然后晚年从北魏上溯到了汉，所以他的笔墨里有隶书的味道，《大字阴符经》也好，《雁塔圣教序》也好，都是以隶书的姿态写出了飘逸之气。颜真卿高就高在没有直接去写汉，而是引篆籀入书，颜真卿楷书大的格局是褚遂良早期《伊阙佛龛碑》的格局，引篆籀入书，让自己的书法具有庙堂之气，成就了唐代书法以壮实、丰满、充实为美的审美高度。所以说真正代表唐代书法形象的就是颜真卿，而不是初唐数家。他是又往上走了，写到秦以前，博大雄浑，一碑一个面貌。唐代楷书是以褚遂良和颜真卿这两个体系为核心，在这两个体系上再学虞世南和欧阳询，整个唐代楷书就彻底了解了。

为什么不能学柳公权呢？他太刻意雕琢每一个点画，把这些点画以组合积木的形式，而不是以"二王"的笔墨血脉贯通为组合，所以历代写楷书者，只要写柳公权的没有一个有成就的。

这里把中国书法的五体取法脉络作了一个学理上的梳理。书法是一个技术性、操作性非常强的专业，写字一笔下去就要到位，几笔下去境界就出来了。落笔便见境界，一下笔就要处处到位，处处紧扣，这实际上就要求你在技术体系上的训练是到位的，有效的，而不是做无效的积累。当然这里也是

一家之言，不是全部的习书者都要按照我梳理的这个去做，种瓜得瓜，种豆得豆，要敢于有自己的学术主张，我至少给了大家一个参照系，而且主张非常明确，希望大家以后在自己的学习中合理安排，多做深入的思考，而不要做简单的坚持。人是在改变自己的惯性中实现技术的丰富、书写的提升和境界的升华，没有一成不变而能实现自我进步的。

书法作品的第一价值是什么？

我们在判断一件作品的时候，第一看意境。不管它是什么，哪怕是敦煌残纸。所有笔墨语言都推敲完了以后再去追问它的内容层面。米芾的诗能跟李白的比吗？但是把李白的诗抄完也比不上米芾的两行字。

苏东坡的《功甫帖》九个字就拍卖了几千万，这九个字有什么意义吗？也就是说书法第一是笔墨的价值，境界是第一的。一走进展厅就念内容的都是不懂的。要尊重书法的规律，还要避免去犯低级错误。

我们讲《兰亭序》，脑子里不能只有《兰亭序》的文章，却没有《兰亭序》的书法。一定要"看得见"，好不好是比较出来的。创作的时候还是先看意境，看意境前先看章法。章法的处理是平庸的还是跌宕的？这个跌宕的有没有过度？是突然把门打开了，还是引人入胜，步步惊心？你让我在平常之中感受到一种波澜壮阔，你就是高手。什么是文？文就是曲，直白了就没有文化了。大师说话都不是直白的，一曲就有文气、有修饰了。

书法在技术的表达上、整个章法的设

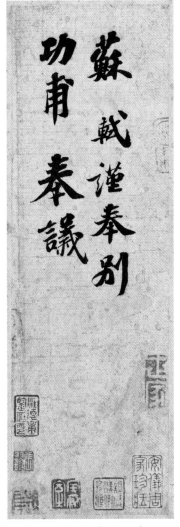

北宋·苏轼《功甫帖》

计上是非常讲究的，里面有内涵，有整体美的烘托。现在很多个性化的表达我们也不好去评价别人，但是要知道，这些人表现出来的有时候不是他的真面目。我们都知道张旭的狂草写得好，但是看看张旭的楷书《严仁墓志》，写得太好了。一般的楷书我们觉得是很美，张旭的楷书是觉得很高，大家区别这两个字，一个是"美"，一个是"高"。"美"是一眼就看得见的，一眼就看得透，也就是长得好看、摆得好看、修饰得好看，但"高"就是看不透。也就是感受的美不是他想表达的全部，这就是"高"。你有两块钱，我一眼就看透了，那还高什么呢？你看他没钱，最后一看是亿万富翁，张旭的楷书就是这样高。我看颜真卿的字就觉得很有感觉，颜真卿的面貌、动作一下就到位了。看张旭的楷书，甚至于一看过去心里感觉张旭也没那么厉害，

唐·张旭《严仁墓志》（局部）

写楷书也就那样，待一会儿再看觉得不对，怎么是另一种感觉？再看，感觉厉害，继续看，太厉害了，最后才能看出是大师。我看《严仁墓志》就是这种过后方知的感觉。

现在一般的展览我老是觉得不过瘾，就是没有自己期待的东西出现。林散之的东西每一次看都会有把我往上一拽的感觉。很多人觉得齐白石不过如此，我说齐白石都不是大师，哪里还有大师呢？我去桐乡看赵之谦的作品，他篆刻的高度我这辈子也达不到，书法还有可能往上冲，达到他那个高度，但是印一下子就觉得当今中国没有。

就好像看八大山人的画一样，到故宫博物院一看，以前觉得石涛还是大师，但是跟八大山人一比较，格调就下来了。八大山人的画，对它的任何挪动都是破坏，大师就是这样，全是在你意料之外的感觉，我没事就把八大山人的字拿出来看看。

在评审一件作品的时候，我们深度地挖掘，技术到位是一个浅层的判断，核心是这个技术到位背后的东西。现在评展不评奖了，以前每个人推荐几件作品的时候，我看好的作品我都说："你们先拿去，我再去找。"我找出来的作品把优点一说，我说什么？第一说它的技术理由，第二说它运用技术的理由，第三说它这个程序比别人高在哪里。

为什么当评委难？别人让你陈述的时候你说不出来，你说他就是写得好，我怎么看都好，这不行，一定要说出学术理由。评审一件作品的时候要从这个层面去思考，就更专业了。

当然如果有个错别字，那是最后的事情。投稿的时候，先要看字，要保证作品里面没有错字。有很多人以前抄书，嫌多，抄一段又从后面开始抄，或者写几千字全是小的章草，现在的章草基本上是只要没出处的就算错。写小楷几千字没事，有五千字我也要把它读一遍。还有真正有经验的评委在评审的过程中，能感觉到错的字是往外跳的。你写正确了什么事都没有，只要写个错字它是很扎眼的，一眼扫过去就看到这个字不对，这就是经验。

所以我们自己书写一件作品的时候一定要保证准确性，但是你在看其他作品的时候，审查错别字是最后一道工序。不要一开始就去看错别字，我们一开始都是看大气象。

提升书法境界靠什么？

篆隶书始终是我们一辈子要去寻找的力量，是提升自我的源泉，当不知道该写什么东西的时候就去写篆隶，绝对没错。我在布置工作室的时候，墙上挂的拓片四个是汉代的，一个秦代的，一个北魏的，没有一件是北魏以后的，就是营造一种取法乎上的气场。我们在研究一件作品的时候，一定要去追问理由，就是为什么这样？

现在说书法家文化修养是最重要的。其实不光是书法家，整个社会的文

化素养都需要提高，整个教育的程序设计过程中都要加强人文教育的这个板块。人往往是在成就别人的过程中成就自己，这才伟大。我们教育就缺乏这种思想，我们的书法，说不要为功利，不要唯利是图，是不是真正做到了？展览评审不是评奖不评奖的问题，而是你能否真正评出优秀的作品并把理由跟大家说清楚。

王羲之、颜真卿一开始也不被同时代人认可。一个新的东西出来的时候要想大多数人来接受，肯定是很难的。所以我们这个时候要的是一种文化自信，就我在家里闷头做，只要我做的是真正高级的，就心安理得地、坚定地来做这个事情，我们缺乏的是这样的品质。去做一个别人喜欢的东西，认同你的全是外行，你还沾沾自喜，这种人少吗？所以说不要被浅层的这些东西、精神鸦片所麻痹，我们一定是要做符合艺术规律的东西。

业余学习书法的学生，同样是一个老师教，最后写出来的效果也是有很大的距离。问题并不在于学生聪明与否，那问题出在哪里？出在具体操作和操作过程中关注的点和采取的一些手法、手段上面。书法是不同于数学那些理工学科，学生逻辑思维能力强，一下就能够解题。书法不需要有太快的反应速度，所有的小聪明在这都没用，书法是需要能够沉静下来，需要不浮躁的心态。

写字主要就三个动作，起、行、收。正确就正确，不正确就不正确，一写出来马上就知道，并不需要多少的分析才让人知道正不正确。方的写成圆的、大的写成小的，能像吗？这个就是用最原始的，最属于人本真认识世界的那种眼光，最朴实地去看世界，这就是搞艺术的人需要的东西。你从里面看到了三个动作，你是心慌的，别人能够看到五个动作、十个动作，别人是静的。你急什么呢？人要有明确的目标，这个目标就是我是来享受书法的，贴得越近，走近书法越深，享受的快乐就越多。

我们在观看帖的时候心态很重要。大家都在写字，差别在哪里？就是缺少这一份心境和心态。明明别人这一行字是有大小变化的，你写出来都没有大小了，其实这些东西只要提醒，就应该明白。我的原则是我们要写像，这种像也没有要像复印机一样重叠。同样一个人，说一句话，一个字不变，说一千遍没一遍是一样的。声调全是有高低的，但是都是他说的。为什么呢？这是人的习惯，都是一个区间，在这个区间和幅度里面都是他。米芾的作品，你说哪两个帖是一样的？但是谁怀疑它不是米芾的呢？它是在一个区间

北魏·《齐郡王元佑造像记》

峻境关右木圆色相人泉

火轨将问凶侠而空

郡将江内何木

郡武江州陰凶卓军王

一金郡王假龍之其列伏

埋武真茄陰單軍

濱真福假之陰由归道

北魏·《齐郡王元佑造像记》(局部)

东汉·《考卫尉贞侯残石》

里面的变化，那么我们就要认识这个区间。

对于经典，不是我认识到经典，经典才会有用，是要每天沉浸在这个感觉里面。你每天带着儿子去逛自由市场，我每天带儿子去逛博物馆，十年、二十年之后你儿子就是个生意人，我儿子就是艺术家，就那么简单。一个喜欢热闹，另一个就喜欢想问题，他们今后的人生轨迹就不一样。为什么孟母要三迁呢？所以说老师的想法如何，老师的眼光如何，都会影响到他的学生。

改变是进步的起点

大家在学习的时候，第一，要熟悉字帖，眼睛看得到的，心里面想得到的，都是这段时间要学习的东西。手机上拍的，哪怕屏保，这段时间临《峄山刻石》，就拍几张《峄山刻石》在上面，下一阵写《石鼓文》就拍《石鼓文》放在上面，打开就是它。尽量在自己生活的环境、氛围里面把我们要学习的对象整理好，随时抬头就看得到。就好像你的家庭里面增加了一个成员，每天都和你朝夕相伴。你走到哪里它就跟到哪里，你说这样三四个月下来会达到什么效果？我经常说的一句话，我们的问题往往出现在对学习范本的不够熟悉上，能认得内容算什么？一定要像放幻灯一样每个细节都在你脑子里面，是非常清晰的，这是我们的要求。

第二，初学者不要忙着出去交流。低手与低手之间哪有交流，初学者和初学者之间的交流就是传染，把一个人的毛病变成大家的毛病。因为首先是没有真正的积累，其次也没有辨识能力。你不知道哪些东西是好，哪些东西是坏，哪些东西是要吸收的，哪些东西是要剔除的。在老师的指导下，用老师的理念来指导我们的行为，相互之间的这种监督提醒，这种才是健康的。

所以要拒绝一些占尽你时间的书法活动。比如，天天跟生产队队长玩，最后就是优秀的生产队队长。他的行为方式、思维方式，他的眼界直接影响你，直接左右你，直接制约你。天天跟外交部部长在一块玩，做梦想的都是国际问题，格局就不一样。人改变自己就是从改变自己交往的生活圈开始，如果你这个生活圈里面来了两个很糟糕的人，你从此以后就开始糟糕了，如果你的生活圈子来了两位教授，那么你从此以后就是往教授的知识积累的方向前进。所以一个是改变自己交往的圈子，第二是提升自己交往的人的层面和品位。

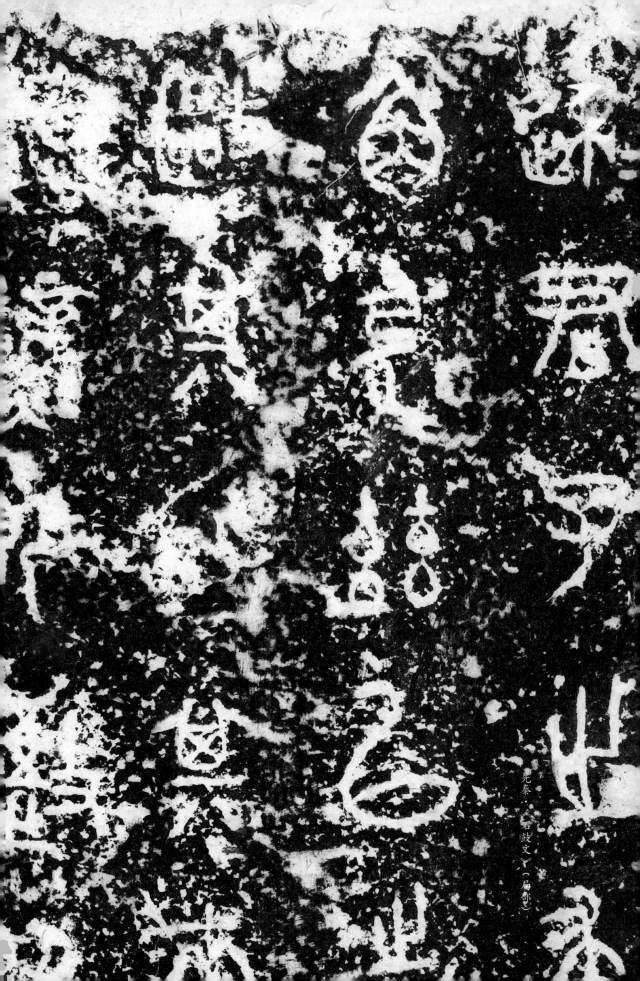

先秦·《石鼓文》（局部）

教大家一个"偷懒"的方法，有时候勤奋未必就是好事，不知道用智慧去解决问题的就有问题。我们人和所有的动物都是一样的，来到这个世界上，这个地球对大家都是一样。为什么人类今天可以有房子住，有衣服穿，有手机用，有飞机坐，哪一样东西是从地球之外搬来的？我们人类的进步是源于对前人的学习和积累，我们要进步，我们要有未来，也就是取决于我们对前人东西的认知、消化、运用和拓展。

我们都面对一部中国书法史，这部书法史是一个固定的书法史，不是每天都在变的书法史。当一部书法史被社会所公认的时候，我们大家面对的是哪一个时代发生了什么事情？有哪些人？产生了哪些伟大的作品？这就是我们艺术史的最基本结构，这个是不能轻易变的。每一个朝代的更迭都是非常清楚，哪一年到哪一年，年号都不能变，颜真卿写了那么多字帖，基本上也就是那样，突然要想发现一个新的材料是很难的。

我们同样面对这个书法史，我们读出了什么？别人读出了什么？很多人对《峄山刻石》是根本不屑一顾，它简单吗？要命的事情就是简单，弘一法师的书法简单不简单？表象的简单里面蕴含了深刻的丰富，那是几十年的心血，所以说大家千万不要小看它。

我就是为了迎接明天来改变自己，反过来说改变了自己才拥有了明天。大家要从心里面想到，每天都要改变自己，提升自己，改造自己，拓展自己。中国书法史如果只到了王羲之，那就失败了。每一代人都在书写中国书法史的新篇章，晋代以后有隋代，隋代以后有唐代，唐代以后有宋代，宋代以后有元代，每一代人都在书写，每一代人都有他们的智慧。我们这一代人有最好的机会和机遇。回望过去这一百年，什么时候国运有这么昌盛，国家有这么太平，国家有这么富强！

这就是说一个大的环境和以前不一样。我们再说小的，科技什么时候有现在这么发达？20世纪80年代学书法想要买一本字帖都买不到，更不要说彩色字帖。当时上海书画出版社出版了一本画册，上面有部分页面是彩色的，能买到这本书，简直是如获至宝。所以说现在资料这么充实，资讯这么发达，我们更应该学得好，并走向真正的学术规范。

第二讲　临帖的观念与方法

临帖的方法和原则

书法学习首先是技法的学习，这肯定不是一蹴而就的事，不是写几天就能成书法家。要在写的过程中调整状态、找准状态才是最重要的，每一次跟老师的交流就是一个采集信息、处理信息的过程。写是最重要的，示范的时候认真看，练习的时候多多讨论，面对同一个学习内容、学习要求，每个人都有自己不同的感受和理解。大家站在不同的角度看，来自天南地北，对共同的事物会有不同的理解。

这里重点谈一下临摹，学习书法的人都需要临摹，面对字帖范本的时候，通过临摹来实现书法学习的目的，也是通过临摹把一个新的学习对象的信息转换成我们的能量。临和摹是两回事，古人对摹书是很讲究的，位置的准确是通过摹去感受的。比如我们对汉篆的学习，结构要求非常严，通过双钩（勾空心字）把笔锋细微的接触、细节的地方也感受一下，出锋在什么位置出的，摹两遍就知道了，但是很多人都忽略了这些手段。摹的最重要的关键点就是在摹的过程中细节一定要准确，不要只做个大概，在看清字帖的基础上准确地摹。第二个是临，是在摹的前提下的加深认识，也是学习的最主要手段，通过摹加强了对它的形的细节追问之后，那么就要通过临来把这个技术转化为自然的存在。没有哪一个摹不是刻意的，那么临就是在熟练的基础上达到一种不刻意。临的过程很重要，决定临的质量最重要的是什么？就是目标、目的。坐下来临摹之前一定要想清楚今天要做什么？

很多书上把临分成准确的临摹、分析的临摹和意象的临摹。准确的临摹，

君幼而朗晤識量弘遠工於篆籀尤精詁訓祕閣司經史籍多所

刊定義寧元年十一月從太宗平京城授朝散正議大夫勳解褐

祕書省校書郎武德中授右領左右府鎧曹參軍九年十一月授

輕車都尉兼直祕書省貞觀三年六月兼行雍州參軍事六年七

月授著作佐郎七年六月授詹事主簿轉太子內直監加崇賢館

學士宮廢出補蔣王文學弘文館學士永徽元年三月制曰具

官君學藝優敏宜加獎擢乃拜陳王屬學士如故遷曹王友無何

拜祕書省著作郎君與兄祕書監古禮部侍郎時齊名監與

人育德又奉令於司經局校定經史太宗嘗圖畫崇賢諸學士

命監為讚以君懷文守一履道自居下帷終日德章素里行成蘭

室鶴籥馳譽龍樓委質當代榮之　唐顏真卿勤禮碑　厚甜

洪厚甜楷书节临《颜勤礼碑》

有形的可以准确，无形的也可以准确。有形，要看它是方的还是圆的。那么无形的呢？看它是动的还是静的。动和静就是从具象之中抽象出来的概念，我们有能力把相近的东西变成一种动态的存在，也可以变成静态的存在。

在临摹中要概念先行，这个时期主要是对形的关注，可以暂时忽略字的神态。有的放矢就是专业，没有目的的临摹就是业余；理念先行就是专业，不讲程序、不讲科学、不讲方法的就是业余的。有形的无形的、整体的局部的、横向的纵向的、同类的相异的，你在脑子里就想我要做这种对应的练习，收敛的、开张的、向上升腾的、向下坠的。要用这种眼光去看世界，因为中国的艺术就是对偶范畴，动静、大小、快慢、胖瘦、远近，都是对应的，中国哲学就是这样认识世界的，它不是靠逻辑思维来认识世界的，一阴一阳谓之道，反者道之动，有轻必有重，有快必有慢，有宽必有窄，有纵必有横，有聚必有散。每写一笔，有动就有静，有正就有斜，有方就有圆，大自然就是这样的，天人合一，道法自然，写字也是一样。画一幅画，这个基调是黑的，比如黄宾虹，成就他境界的是黑中的亮、透，那么黑，你能看出点透明的，能看出黑里面的亮，就厉害了。我们拿着字帖，就要调动所有的资源，服务于你的这个过程。

准确的临摹是对表象的把控，分析的临摹是构成这种表象的内在原理，意象的临摹是理解了之后，能够按照自己的主观意向换一个角度思考。我就是褚遂良，我就是汉篆当时的书写者，我就在这种状态下去完成一个自由书写，甚至我在汉篆中加一些清人的技术技巧，多加一点吴让之的意味，反过来我们把吴让之加入汉篆的意趣，让它更质朴，它又是怎样的？这就是意象的临摹。把我们的主观意向来做一些开拓，比如学了米芾，我们来写《大字阴符经》，让它里面行书技巧更加强烈，反之，能不能把行草书收敛一下，强调一下隶书的意趣呢？写得古朴一点。这就是对它的风格拿一些相近的东西作为一种改变，改造地临写。

把三种技术技巧，三种临摹加在一起，今天以它为主，明天又以另一个为主，无高低之分，都是手段。当一个帖比较生的时候，都以分析和准确临摹为主，熟练的可以用意象的临摹。准确指外轮廓的准确、点画形态的准确、点画与点画之间空间形态的准确。看形态的时候一定要学会看空白，想把黑与准确，一定是它的空间形态的准确。分析也有点画内的分析、点画之间的空间分

洪厚甜行书《兰亭集序》

析、点画之间的映带分析，相邻两个点画就有了呼应关系，就形成了连动书写的时间感。我们忘掉时间，可以单纯地做空间分析，字的大小比较也是分析，长短比较、宽窄聚散也是分析。善学者举一反三，老师说了上边、前边，你马上想到下边、后边，老师说了左边，你马上想到右边，甚至更多，每个点都是无限生发的可能，这就是思辨。我们把三种临摹都运用自如，还有什么做不到？教学就是开人心智、启人心智的。理念技术都是方法，实者虚之，具体的点画你要看到它背后的东西，知道带来什么。虚者实之，这些一样的关系可以用什么样的方法、什么样的关系组合传递出去，还有没有更多更恰当的方式。这就是中国人的智慧，思想方法和学习方法都是一辈子管用的。

我们每天都晒太阳，太阳不会因为我们而改变。所有的学习对象，就像每天喝水但杯子不会变一样，但是因为有它，你得到改变。每天照镜子，生下来一直照到老，镜子不会发生改变，但是因为有了镜子，我们可以调整自己，改变不是改变镜子里面的东西，而是改变你自己，所有的学习指向都是对你自己的调整。要改变我们自己，我们自己的角色、努力程度、行为方式都很重要。你是一天二十个字，每个字写一遍，别人是一个字每天写几个小时，获得的东西会一样吗？我们为什么从同一个帖里面获得的东西不一样呢？就是你具不具备解读它、进入它、分析它、消化它的能力。同样是吃饭，有噎死的，有因为吃饭而健康成长的，所以说所有的东西关键在你自己。

书法学习是个体劳动，仅仅靠交流是很难进步的，一切都要落实在自

己的学习掌控上。我们不进步，往往都是"精度"有问题。保证"精度"有几个关键，也就是坚持临摹学习的三原则。第一是局部的原则。为什么要关注局部？所有的整体都是由无数个局部组成的，所有的技术都是从局部来展开的，解决了局部，就奠定了解决整体的前提、基础。不观照局部，不善于从局部着眼，整体就把握不好。饭要一口一口地吃，书也得一行一行地看，所以离开了局部就无从谈整体。第二是分析的原则。分析的方法有很多，有比较、归纳、归类，还有很多很多的方法，法无定法，所有的方法都可以用。颠过来看，倒着看，横着看都可以，只要有助于你的学习，目的达到就可以。我们把每一个字，每一个点画，都描述一遍后，合上书，脑子里面就产生一个非常清晰的印象，所以对它的分析非常重要。分析有相互之间关系的分析，有外在形态的分析，有势态变化的分析，有点画外在形态变化的分析，也有点画与点画运动关系的分析。可分析的内容很多，一个一个地解决，越分析得深入，脑子里的印象就越清晰，掌控它的可能性就越大。第三是重复的原则。就是局部地、反复地研究、练习、放大、缩小，不同的纸张，不同的毛笔，都可以试。方法正确以后，保证每天足够的量，足够的练习时间，一天写一刀和一天写十张，是不一样的。量要跟上，还有工具和纸张，影响"精度"的纸不要用。纸张精写起来心里才不急，多一点水，多一点墨都不要紧。书法学习终究是个体劳动，取决于个人的学习态度和方法。

选帖的重要性

写碑的，突然从那么精细的《中山王器》进入到这么粗犷的《大盂鼎》，毛笔在手里面究竟发生了什么样的变化？这种落差越大认识就越深刻。你饿得特别难受的时候我给你一碗饭，一下就把你吃得撑到，那么你饿的时候是什么感觉你很清楚，你撑的时候是什么感觉你也特别清晰，从来就不温不火，从来就没有饿过，也没有撑过，你怎么知道饿的时候是什么感觉，撑的时候是什么感觉？就是要这种反差。对毛笔性能的不断开发，我们并没有换毛笔，一支毛笔在不同的状态下就写出了这么大落差的技术跨度，你的表现力是增强了还是减弱了？你的能力是强了还是弱了？

文武之道，一张一弛，一高一下，一起一伏，人就是在这个过程中才能够真正对古人的技术体系有深刻的认识。为什么在教学中给大家安排那么多的帖，这些帖不管你喜欢不喜欢都要去写，为什么呢？你喜欢它是你必须的，你不喜欢它还是你必须的，也就是说要当书法家必须要走这条路。你想到北京，又想一闭眼就到北京，怎么可能呢？再快你也得去飞机上待两个小时，必须要经过这个过程。

要重视对古人的学习，古人经典里面就潜藏着你最需要的东西，你说我不喜欢米芾，但是我又要学"二王"，怎么学习有效呢？我们又要学习汉碑，又只写一种，行不行？怎么可能行。我又要写隶书，我又不写篆书，怎么能行？那么多人为什么写不好隶书，就是没有进入篆书这个技术体系。为什么写不好颜真卿？颜真卿篆籀入书，连篆籀为何物都不知道，好比说凭票进场，你票都没有进得了场吗？

所以我希望大家拿起字帖，通过比较再走进字帖，找到自己的感觉，写大篆的把强弱两种状态表现出来，写米芾的要去体验行书运动过程中毛笔的状态。不是一天两天就能成为专家，要感受它，从细节上深入，到整体意趣上的感受，这样学下来你每天都会上一个台阶，就有信心了。高质量的练习才能够让你有真正的高质量的积累，总之我们要重视，不要放纵自己。

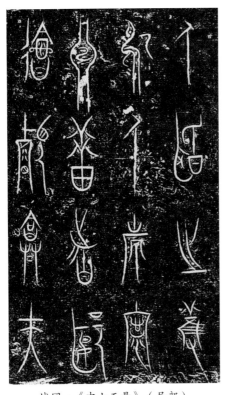

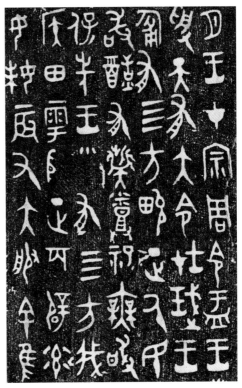

战国·《中山王鼎》（局部）　　　　　　　西周·《大盂鼎》（局部）

会临帖，不会创作？

对经典的法帖，改造得越多，破坏就越多，做得越尊重原作就越好。大家在进行学习的时候，一般都比较畏惧创作，为什么怕创作，因为很多人的积累还不足以支撑他们去写一件有质量的作品。

那么，还没有达到那个水准的时候需要如何做呢？第一，需要把临帖临成作品。要取法《张迁碑》，不要去管内容，觉得它这一行的感觉很好，你就把它写成单行，就像对联的上联一样，再去找一行字，能够在字势上跟它配的，把这行字写成下联。它的文虽然是不可读的，但要的是对形式感的判断能力，训练的是对形式的操控和认识。能够以这种形式把《张迁碑》从头到尾写二十副对联，那么用《张迁碑》来写对联还能有什么问题呢？取四五行来写中堂，然后再落上款，在《张迁碑》里面选二十组来做，最后还不会写中堂吗？有了这个经验以后，《张迁碑》是一块完整的碑，横着取二行就是一件横卷；竖着取三行就是一件条幅，取两行就是一副对联。我就用自己

君讳迁，字公方，陈留己吾人也。君之先出自有周。周宣王中兴，有张仲，以孝友为行，披览《诗》《雅》，焕知其祖。高帝龙兴，有张良，善用筹策，在帷幕之内，决胜负千里之外，析珪于留。文景之间，有张释之，建忠弼之谟，帝游上林，从而谏诤。孝武时，有张骞，广通风俗，开定畿寓，南苞八蛮，西羁六戎，北震五狄，东勤九夷，荒远既殡，各贡所有，张是辅汉，世载其德。爰既且于君，盖其纪纲，缵戎鸿绪，牧守相系，不殒高问。

君垂训典，孝弟于家，中謇于朝，治京氏《易》，聪丽权略，艺于从畋，少为郡吏，隐练职位，常在股肱，数为从事，声无细闻。征拜郎中，除谷城长，蚕月之务，不闭四门，腊正之祭，休囚归贺，八月筭民，不烦于乡，随就虚落，存恤高年，路无拾遗，犁种宿野，黄巾初起，烧平城市，斯县独全，子贱孔蔑，其道区别，尚书五教，君崇其宽，诗云恺悌，君隆其恩，东里润色，君垂其仁，邵伯分陕，君懿于棠，晋阳佩玮，西门带弦，君之洁操，媿玙与之。龚遂之恩，在昔尚书祖述仲尼，仲尼阇邱君之玄尚也。

周公东征，西人怨思，奚斯赞鲁，考父颂殷，前喆遗芳，有功不书，后无以劝，于是刊石竖表，铭勒万载。三代以来，虽远犹近，诗云旧国，其命维新，于穆我君，既敦既纯，雪白之性，孝友之仁，纪行求本，兰生有芬，克岐有兆，绥御有勋，利器不觌，鱼不出渊，国之良干，垂爱在民，蚕月之务，不闭四门，腊正之际，休囚归田，敖蔬弱人，惠洽悾尊，田畴濑芿，九载遒迁，诗云孔子即世，民所瞻仰，百城皆乐，惠君旧德，贤哲陵慕，凡我惠君，永享无疆。

惟中平三年，岁在摄提，二月震节，纪日上旬，阳气厥析，感思旧君，故吏韦萌等，佥然同声，赁师孙兴，刊石立表，以示后昆，共享天祚，亿载万年。

的眼睛来观照这个书风、书体，观照这件名作。

第二，为什么很多人做不好？做不好的人大都是改造欲望太强，创造的欲望太强。我们需要的是深刻认识、仔细分析、努力训练，从一个旁观者走到主体上去。在接触一个新东西的时候我们都是旁观者，但是要完成角色转换使之成为主体，不研究它是完成不了的。我们不是书法家，但是我们通过对自己的训练，从思想到认识，从观念到技能都有一个整体的提升，我们就从一个书法的局外人走进了书法内部。不要总是想着书法是别人的，要想着自己就是书法人。

有句很时髦的话就是"屁股决定脑袋"，立足在哪里就在哪个角度去思考。我们站在书法的角度上，我们就是书法人，所有的思考都是以书法为出发点的，以书法的形态和自身的需求、需要作为出发点的。学楷书却天天去翻行书，写行书的时候又去研究楷书，能写得好吗？学习隶书的时候就应该成天琢磨隶书，以隶书的语言表达形式、特征、特点、特性为主。

我在教学中虽然没有书体概念，但是学生的学习内容在变化，在学习这块内容的时候就不能让其他的东西来干扰你，越纯粹就越深刻，越深刻对你的影响越大，你获得的资源就越多。对经典的理解，往往是改造不如顺从，读得懂的要领会、理解，读不懂的暂且存疑，但是还是要按照它的做。在我们还没有把它认识清楚的时候就要顺着它的路走，因为经典比我们高太多了。

临帖所必需的状态

临帖过程中自己的主观参与极其重要，什么叫主观参与？学生看到老师所有的示范都是被动的，学生是作为接受者，老师是作为示范者，学生处在一个被动的地位，那么有了这样一个参照的时候，要把老师看到的东西、感受来的东西转换为你自己的，这就要有一种角色转换。什么角色转换？即心理的转换，看别人下棋跟你自己下棋一样吗？看别人开车跟你握着方向盘的时候一样吗？所以说你一定要在那个位置上，看到别人那样写，马上就要想如果我是老师我会怎么做？写褚遂良要感觉我就是褚遂良，写汉碑我就是汉代人，我看世界的所有眼光都是汉代文化里面的视角。所以我经常说很多人写的隶书是用楷书的眼光去写的，能写得好吗？你是用修自行车的技术去修

汽车。

　　写字也是一样，拿到纸我就是作者，毛笔怎么动，动快还是动慢，下轻还是下重，写快还是写慢，都听你的指挥。你坐在驾驶员的位置上想开快点就踩油门，想停下来就踩刹车，你还怕什么？你拿着毛笔了你还紧张什么呢？

　　我们要设想古人当初书写的状态，不能坐在这儿却不知道怎么做。老师授课演绎的是当初书写者的状态，那么我成为书写者的时候应该是什么状态？这个要自己去试。当你把你的主观改变成为一种客观存在的时候，大家因为你的客观存在而产生了新的美的意向，它就是不可或缺的。如果让你把字写成褚遂良的时候，你写成了颜真卿是不是错了？让你写成颜真卿的时候你写成了褚遂良，你也是错的。但是当颜真卿是个独立存在的时候，哪怕历史上都没有出现过，他写得这样美不美？美。所以说我们现在角色要转换，内心要强大，要揣度古人是怎么做的，自己应该怎么做。

第三讲　楷书学习概述

楷书学习摭谈

文化的发展是一个链的传承，是一环套一环发展的。我们现代的书法形态是对清代碑学的传承与发展，清代一大批文人在政治高压下为了躲避文字狱而潜心故纸堆，所以碑学大兴。从历史看，碑学在当代处于一个承继时期，我们现在距离清代不过一百多年，一百多年在历史的长河中是短暂的。我们距唐代不过一千多年。我们常把唐代和汉代合起来称"汉唐"，看成一个板块。所以，后人看中国书法的发展历史不会把我们和清代分开来看。我们现代的书法还是在清代碑学基础上传承和发展的，碑学在当代书坛还是占主导地位。近现代书坛有影响的如赵之谦、于右任等都是在碑学研究上有建树的。碑学在当代还是处于复兴阶段。

历史上字写得好的很多很多，特别是楷书写得规整的、好看的人，但真正在楷书上算得上大家的、有创造意义的、有开山之功的寥寥无几。这是因为，科举制度对书法艺术的发展是一个很大的制约。楷书一个很重要的因素就是其实用性，"学而优则仕"，隋唐以后的文人要实现他的人生价值——功名利禄，科举考试是其唯一的途径，故必须先学好楷书，写一手好字。唐代的楷书不管是瘦的形态还是肥的形态都被唐代人写到了极致。比如虞世南的静穆、简约，褚遂良的姿态多变、点画形态的丰富，颜真卿的雄浑大气等。褚遂良是初唐到中唐时期的一个重要的桥梁，就是现在我们要真正进入唐楷序列，褚遂良仍然是一个不可忽视的通道。颜真卿是"二王"书风最优秀的传承者，他秉承家学，后师张旭、褚遂良。两位大师对他的影响非常

唐·颜真卿《竹山堂连句》（局部）

大，虽然有《祭侄文稿》称天下第二行书，但真正有创造意义、确定其历史地位的还是颜体楷书。

古代一流的大师们在实用性书写的同时就是这样创造和拓展书法艺术的。而现在由于书写工具的不断改变以至实用性消失以后，我们反而走向了僵化，学习训练的方法沿用写字的方法，注重外在形态的描摹，喜欢固定自己的形态面貌，难道我们应该把自己的面貌固定下来，守着一亩三分地不变吗？

对生命状态的不断提升，对生命过程、生命状态的记录，才形成了一个鲜活的艺术生命。书法艺术就是人生命状态的记录，只有明白了这个道理以后，我们才能在书法学习上取得较大进展。

我们现在经常面临的问题是，不知道书法的学习从哪里开始，要到哪里去。20世纪80年代，曾经就如何写好一手颜体、欧体大事宣扬，从现在的展览看，大量的还是在描摹重复古人的外在形态，而看不到书法家自己。那么，现在我们对楷书的学习重点，是不是还是重点放在要如何写好一手什么体上呢？

楷书在各种书体中是难度最大的，但楷书不是其他书体的基础。过去一直认为，楷书是学习书法的基础，在小学书法教学中先学楷书。这个观点并不正确。这个责任不在我们这一代，几千年来都是用毛笔写字，在实用性背景下只能那样，因为要实用，必须先学好楷书，不可能先去学篆书或隶书，只有在秦汉时代的实用书体才是篆隶。现在当书法已经成为一个独立的艺术学科，我们还在以楷书来作为基础，肯定存在误区。楷书是与其他书体并行的一个完整而严密的技术体系，与其他书体相互可以补充、支撑。

书法艺术的表现形式，实际就是阴阳两种线形的互相交融、转换、变化。主宰这个线条品质的有多个因素。首先是毛笔在纸上运行过程中的摩擦力的变化，边写边按、边写边提所产生的摩擦度不同。还要注意书写的速度、毛笔的绞与顺的程度、毛笔与纸面的角度等。书写的速度越快，摩擦力越小，力量越外露；速度越慢，摩擦力越大，力量越内敛。书写工具，毛笔越硬，摩擦力越小，变化的空间就越小。这些都是决定线条品质的因素。所以，我们选择加健羊毫为宜，假如林散之用狼毫在墨汁枯竭的时候，也不会写出那样变化丰富的线条，只有软毫含墨量丰富，当线条枯竭的时候笔锋一转才会有变化。

其次是点画的形态。为什么我们不能单独训练线条呢？是因为每一根线条在汉字里面都担负着一定的角色，它是在有角色意识之下的变化，每一个点画都不是游离于其他点画之外，而是有规定性的。前面的点画是静态的，后面的点画就应该是动态。好像一个人一样，随着环境对象的不断变化，他在担负着不同的角色：他是上级的下级，也是下级的上级；是父亲的儿子，也是儿子的父亲。所以，当第一个字重的时候，还要一直重下去吗？现在大量的楷书作品里没有这种角色的变化，要么全是静态的，要么全是动态的，不够鲜活。有静就要有动，有强就要有弱，有粗就要有细，这就是点画的角色意识。对楷书的学习可以培养和强化我们的这种意识和能力。

我们关注书法作品，一是线条的品质，二是点画外在形态，最后还是反映在笔墨带给我们的视觉意象。

我们现在很多人临帖，面对帖什么都能写，离开帖无法下笔，这时候有人会说"临帖、创作有一个转换过程"。请问，哪里还有不是为了创作去临帖的呢？我们每天临帖，就是学习再现古人的创作过程，这个过程就是不断重复先贤的技术和审美意向的过程。每天学说话，自己倒不会说话了；跟着别人学杀鸡，给一只鸭子不知道从哪里下刀子，不是滑稽吗？临摹就是为了创作，比如，我们临习《雁塔圣教序》就是学习褚遂良的创作过程，就是既学褚遂良的点画，又学褚遂良的审美意向，包括用笔技巧、结体变化、空间安排过程中的情绪变化。这些都是构成其整体美感的重要元素。

楷书是同其他书体有着同等地位的重要书体，要创作出优秀的楷书作品，需要有深厚的积累和长期的努力。

楷书三想

我曾为眉山三祠博物馆书写《苏祠重光——三苏祠灾后维修记》碑，碑高2.2米、宽1.1米。在书写过程中，追求北魏楷书技术与唐楷技术的融通，拓展和丰富楷书的笔墨语言是我创作实践的方向。

我作楷书有三想：一是以篆隶之线质入楷，破楷书因描摹点画形状而致轻薄之弊；二是结字因势生形，增加字形大小对比、字势参差错落，破楷书结字易板结之弊；三是以字的错落而引发行与行挤压之势，破楷书章法静态易、动态难，机械易、鲜活难之弊。

楷书要有盛大气象

如果我们把学雅致的这一块主要精力通过魏碑去学习，那么无疑是一个错误。书法艺术通过北魏然后到晋、到隋的演变，尤其是在晋代"二王"以后，在这种雅致、流美、精密的行草书影响下，当时的文人都参与到书写活动中，把书法艺术的书写特别是楷书的书写往一个阴柔美的方向推进，即在内涵的挖掘上下了更多功夫。

楷书到了唐代，又出现了一个高峰。唐代楷书的精美是一个非常重要的特征，但是唐代楷书也有一个发展变化的过程。从初唐到中唐，颜真卿的出现把唐代楷书从一个小的范围里面，又发展成一个跟盛唐文化相吻合、社会审美需求相吻合的雄强、博大、厚重的书风，这就是社会的审美需求。在国力强盛文化繁荣的唐朝，需要有颜真卿这样的书风来作为这个时期的一种文化象征，颜真卿楷书就顺应了这个时代。所以唐代的楷书是继北魏楷书以后非常重要的一个时期，群星璀璨。初唐就有欧、虞、褚、薛等书家，书风是以瘦、硬为主，是我们必须要观照的，但是仅仅观照初唐还是不够的，还要对中唐的楷书，尤其是以颜真卿为代表的这个板块进行深入的研究学习，然后再放开视野对这一时期的其他书家进行观照。比如说在欧体上我们可以再深入到对欧阳通的学习，欧阳通是欧阳询的儿子，年轻时就写出了《道因法师碑》这样优秀的楷书作品，他是对他父亲那种精美的、纵向取势的欧体楷书的突破，他的结字更加自由，把纵向的势变成了横向的，让字左右的关联

蘇祠重光·三蘇祠災後維修記

北宋年間，世風重文，蜀中眉州，紗縠行文壇三傑出，一門錘煉，老泉象教，東坡神雁，頹賓父子俊彥，詩詞文賦，均轄化境。巍巍三蘇祠，亭亭詩書城，蘇學乃國粹之園林，三蘇文化光如星辰，百代流芳，千年傳承。蘇祠乃全國重點文物保護單位，三蘇乃馳譽中外之文化名人。二〇一三年，時逢四二〇雅安薑山縣突發大地震，國家文物局傾惜乎載距八十里，震害波及眉山城，蘇祠遭災，險象頻仍，創梁棟屢現雷痕，抗震牆體屢見創痕，各級黨委政府雷厲風行。

央指資逾千萬，功在必成。踴躍募捐，精測確定六大工程項目，到位億圓，維修兩年餘，繁張施工，步不停，隆冬酷暑，城志。疑難之處，修祠更，修身細量，技師專注精神，淘洗排污，面而又徹祠門，疑難古建維修到環境整治，全面修繕。揮汗如雨，精測細量，技師專注精神。

閬闍施淨堂濱亭三蘇塑像栩栩如生，坡翁渾石雕歷歷傳神樓臺亭閣移步換景。煌煌兮碑林碑刻熠熠兮蘇詩繁高山仰止懿範永存，銘山兮水于長石不朽。

浩繁文氣盛傳翰墨浸潤書香繁蘇祠重光呈祥瑞文什邡洪厚甜書

健故居承傳千載情偉哉蘇祠重光呈祥瑞

公元二〇一六年孟春眉山徐康撰文

洪厚甜楷书《苏祠重光——三苏祠灾后维修记》

唐·欧阳通《道因法师碑》（局部）

以及整篇字的格局发生了改变。虞世南把楷书写得那么典雅、内含、雍容华贵，这些都是把"二王"书法的精神在楷书里面加以体现的非常重要的表现。

王羲之的精神是什么精神？就是文人风骨，由虞世南到褚遂良一脉相承。褚遂良和欧阳询、虞世南相反，欧、虞在对楷书的表达上都很内敛，只有褚遂良在楷书的表达上很有姿态。这种姿态，第一，表现在点画的书写过程中的细节技术都很外露，很丰富；第二，结字很自由，很活泼。但是它的整体章法排列又让人感到很静默，它就是局部的活和整体的静达到了一个相反相成。所以说对褚遂良的学习

也是非常重要的一个板块。中唐出现了颜真卿，学习过书法史的都知道，颜真卿向褚遂良和张旭学习过，所以颜真卿是褚遂良这个技法体系非常重要的传人，而且对褚遂良的楷书进行了发展。历史上就有人说"颜真卿引篆籀入楷"，也就是把大篆的笔法、篆书的笔法直接引入楷书的书写，如果说褚遂良时期还是大量的隶书意味进入楷书的话，那么颜真卿是在他们的基础上又把它往前推，引篆籀入楷。他的点画更圆润更厚重，结体更宽博，对颜真卿的学习无疑是我们对唐楷进行研究的非常重要的一个板块。所以说当我们对初唐的褚遂良、中唐的颜真卿进行彻底的研究之后，其他的书体就是以此为根基的风格性的延续。

再看当代的书法创作，楷书是一个非常薄弱的环节。楷书艺术的发展是从唐代以后进入了一个漫长的低谷，宋代的楷书、元代的楷书、明代的楷书、清代的楷书和民国时期的楷书都没法和唐代辉煌时期相比，大量的书法家没有将楷书作为自己的审美追求。所以唐以后行书、草书都有很多非常有

上清下德興公老和尚塔銘

和尚諱清德別號竹山生於一九二四年冬月廿一資中劉氏子夙有靈慧少聞佛典壯年根熟志欲避塵投九峯

山海會堂禮澄徹上人披薙身禮覺寺威鳳堂慈雲和尚圓具參學妙觀天台潮音步踏三際天水

前路覓新山居重龍護永慶值遇浩劫信心如初藝蹟鄉作務生戒珠若冰霜定慧圓明徹悟達大聖

光共雲湧影嗣法霖翁念公法號圓興傳臨濟正宗五十世力承千鈞重擔闡揚宗風數座道場中興之祖光大

門庭山麗寧國寺前古渡泛舟江陽道上雪霽堂中法脈再續敷揚戒場廣續僧伽命脈一乎仰止高山天人俱仰

樓棲泉湧靈淋漓漓重建雲峯古刹石古太湖熠熠輔空林佐蔚霞鼎力大興象風數座重現南山天畔

尼神山麗寧國寺前古渡泛德馨蠻蠻于香若幽蘭惜手廣大建寺女僧選賢能命龍重現南山天畔

門戒勞堆裏數千楹細行儀道化實德馨蠻蠻于香七十夏蓮池赴化海會親見世功勳

靈座防退院嗣法既今示寂世壽九十五戒臘七十夏蓮池赴化海會親見世功勳

生平風範下退院嗣法既今直心塔額圓頂築石奉藏靈骨舍利塔影高標用彰住世功勳

遵武法範德潤群生直心塔額圓頂行述風清法門尊宿繼焰傳燈教界楷模裕光叢林佛言祖語一世躬行涓涓蒙

清徹法源盡成潤群生直心是道月明風清法門尊宿繼焰傳燈教界楷模裕光叢林佛言祖語一世躬行涓涓蒙

兩澤浚昆獅窟潛龍影露真鱗沱江錨珠耀古騰今宗性恭撰 什邡洪厚甜書 內江聖水寺智海及合堂大眾敬立

公元二〇一九年十月十三日己亥九月十五日佛歡喜日

洪厚甜楷書《上清下德興公老和尚塔銘》

特色的艺术家出现，但是唐以后在楷书上有成就的少之又少，我们现在看见的就是一个赵孟頫。所以我们现在来学习楷书要有充分的自信，当代的书法已经形成了初级、中级、高级教育的完整教育体系。那么，和古人相比，我们这一代人对楷书的研究有什么优势呢？第一，对书法史的观照。历史上任何一个时期的书法史都没有现在梳理得学术化、规范化。第二，印刷技术的昌明。现在我们的印刷品可以和墨迹媲美。这些方面唐代人和我们相比，没有完整的北魏时期的书法在他们面前呈现，他们每个人都是实用书写，都是师傅带徒弟，他们不可能像我们今天这样观照书法艺术，这样去完整地了解书法史，而且大量的北魏时期的东西都埋在地下（当时并没有出土），所以他们看不到一个完整的北魏时期的书法。我们现在既能够了解完整的北魏时期的书法和它的渊源，还能了解到唐代整个楷书体系的发生、发展，从高峰走向低谷的这样一个过程。唐代以后，书法因为实用和政治需要，进入到一个逐渐僵化的过程。跟当代人的书法艺术、楷书艺术相比，这个过程是一个漫长的低谷，所以我觉得我们这一代人真正是能够在楷书上有所作为，有所创造的。作为国家的一个文化形象，书法是中华民族独特的创造，书法艺术是非常重要的艺术形式。书法要成为国家的文化形象，绝对不能把它写得歪歪扭扭，而是需要一个盛大气象，能够充分地反映中国在世界上的形象以及和国家地位相匹配的一种书写形式。我觉得楷书艺术创造的这一个壮举，应由我们整个时代真正的文化精英和书法上优秀的作者来共同完成，我对楷书的学习、对楷书的研究、对楷书的深层次的创造充满信心。

第四讲　当代书法漫谈

不用书写的时代，谈谈书法

中国文字是历史上最古老的文字之一，也是至今通行的世界上最古老的文字。从殷商时期的甲骨文发展到今天的汉字，数千年历史中，经过了大篆、小篆、隶书、草书、楷书、行书等书体演变，形成了独特的艺术形式——中国书法。这门融入了创作者观念、思维，并能激发审美对象和审美情感的艺术诞生于汉代，兴起于魏晋，历经唐、宋、元、明、清各时代后，成为一个民族符号，代表了中国文化的博大精深和民族精神的永恒魅力。

但到了近代，中国书法艺术进入了一个艰难的时期。鸦片战争后国门被打开，西方列强对中国进行了野蛮的侵略，西方文化也对中国传统文化产生了巨大影响。民国时期，甚至有不少文化学者对汉字文化产生怀疑，进而倡导汉字拼音化以及废除汉字。再加上文字的简化，书写工具的改变，书法艺术被推到存与亡的边界。幸而有谭延闿、吴敬恒、胡汉民、于右任等书法家的坚持与传承，书法艺术才能够在无比艰难的环境下，得以存续与发展。

中国书法艺术的复苏开始于改革开放以后，有两大标志性事件。其一为1977年《书法》杂志在上海诞生，1978年举办了"百名优秀书法家作品展"，面向全国征稿，最后选出了一百幅优秀作品，最后这一百名书法家都成为各省书法界的前沿人物。其二是1979年浙江美术学院（现中国美术学院）招收第一批书法篆刻专业研究生，这一批共有五名书法专业研究生，分别为朱关田、王冬龄、邱振中、祝遂之、陈振濂，他们已是当代中国书坛的风云人物。

浙江美术学院开启了中国书法高等教育的先河，之后全国不少高校也开

1977 年《书法》杂志试刊号封面

始招收书法专业的本科生和研究生，为中国书法的传承与普及，开辟了一条全新的道路，中国书法也进入了真正的繁荣期。

世界上没有哪个国家的文字是因为书写而成为一门艺术，因此中国的书法在世界文化之林特立独行。

当下毛笔被硬笔取代，硬笔又被电脑所取代。这样一个特殊的背景，并不是书法衰落的开始，我认为反而是书法涅槃重生的机遇，因为实用性被彻底剥离以后，书法将作为一门独立艺术而存在。

那么，在如今这个大时代的文化背景下，书法应该是什么样子呢？我认为书法最大的变革，在于它不是实用的书写，而是主动的艺术追求。在中华文明的历史中，流传下来许多书法家的优秀作品，这些作品在艺术性之前，首要的属性是实用性。比如王羲之的《兰亭序》，它诞生的原因是文人在聚会吟诗之余，王羲之为诗集所写的一段序，是实用书写的衍生品。还有流传下来的文人手札、诗卷等都是一种实用书写，并不是一个有意识的追求和艺术创造。而在今天，当书法的实用性被彻底剥离后，我们有更多的时间来反思书法，将它当成一种独立的艺术形式来主动追求。

当代文化背景下，书法艺术已进入一个非常重要的时期，我们应真正了解这个社会，了解中华民族在文化建设上的迫切之需，重新深刻反省和认识书法艺术的价值，进而真正投身到书法艺术的发展建设之中，重新让书法在中华民族的文化传承中担当它应有的责任。

当代楷书如何寻求突破？

关于唐楷，我觉得从学褚遂良这个角度来看，应多在他前期的碑刻如

《伊阙佛龛碑》《孟法师碑》下功夫，我们获益会更多。至于《大字阴符经》在技术上的一些表达，实际上是他把早期暗含的、写得收敛的技术内容外放，笔姿的映带显得更生动。这些东西体会一下，不要刻意再去夸张它，我觉得在《大字阴符经》技术上往收敛的方向去写，会比再去夸张他的那些技术更高明、更重要。

北魏不知道有唐，唐代不知道完整的北魏。谁要说北魏书法里面有唐代的成分，那就有问题。应该是唐人的楷书里面吸收了北魏的成分，这个表述才科学。

唐代为什么不知道完整的北魏？因为我们现在所有的这些经典墓志在当时全埋在地下，这些墓志的出土大部分是在晚清时期。以前偶尔也挖出来过，但那是少数，不是大面积的。我们现在能够见到最早的汉碑拓片都是明代的，也就说大量的这些东西被关注都是从明代以后才开始。

宋代的赵明诚撰写的《金石录》，就是对这些金石的采集、收录、记载。他不是从书法研究的这个角度来做，是让野史来作为研究历史的人的佐证、旁证材料。唐代人学书法是师傅带徒弟，庙堂之中看的都是《龙藏寺碑》这些有名的书法，写得确实好，还有《吊比干碑》《高贞碑》等都写得很好。

碑版是唐代书法家乃至古代书法家主要的学习对象。欧阳询楷书有《张猛龙碑》的影子，褚遂良楷书有《吊比干碑》的影子，褚遂良晚年楷书还有《龙藏寺碑》的影子。我最近见到了一块东魏的碑，书法与虞世南楷书的风格很近，也就是说他们当时学的大都是碑版。我们也不能绝对地说他们没有看其他东西，但是在他们的视野里面主要以碑版为主。所以说唐人眼里没有一个完整的北魏，我们现在看到的北魏是经过学术梳理的北魏。现在要使我们这代人的书法在楷书这个领域里有突破，第一是吃透北魏，第二是精研唐楷，在北魏和唐楷两个体系里找到一

北魏·《高贞碑》（局部）

个非常恰当的契合点。《苏祠重光——三苏祠灾后维修记》可能是我最近几年写得最用心也是最满意的一块碑，为什么呢？它是给苏洵、苏轼、苏辙三父子立的一块碑，轮到我们来写，我敢不用虔诚之心，尽自己最大的力量来完成吗？有恭敬、虔诚之心，再把我们的积累、学习上的心得全都体现在里面，实际上展现了这么多年来我一直在北魏和唐楷两方面技术的融汇和超越。

当代文化背景下的书法艺术

当代文化背景下的书法艺术是什么样子呢？当代文化又是一个什么样的背景呢？都是我们每一个从事书法艺术事业的人需要思考的。书法艺术有几千年的历史，书法艺术可以上溯到文字的起源和发生，也就是当中华民族的祖先书写文字的时候就萌生了把文字写美观的意识，那一刻起，书法艺术就产生了。书法艺术肯定是写字，写字不一定是书法艺术。理念有相同的也有不同的，书法同样是这样，因为有对汉字的书写，才有了中国的书法艺术，但是我们要知道，中国历史上的书法艺术，尽管是汉字书写的衍生物，但是书法艺术作为一门独立的艺术，不是与生俱来的，它是经过了几千年的历史演变实现的。而书法学科的确定就在这一百年内。

为什么说在这一百年之间才确定了它真正的学科地位呢？是因为书法艺术在经历了几千年之后，在这一百年间遭遇了最大的困境。大家都知道，从辛亥革命前后，中国的国运走到了历史上的低谷。这个低谷是从鸦片战争开始的，因为有了鸦片战争，列强开始侵略中国。说实在的，我们现在看很多外国人当初拍摄的清代末年民间的很多照片，看得都想掉泪。中国人在那个时候的生活确确实实太悲惨了，人的精神状态确确实实非常低迷。所以才有了中国的一批仁人志士，包括孙中山等一批有历史使命感的人随时在担忧中国的命运，随时在想拯救中华民族。但是事实上，清政府的"家天下"把中国拖入了一个非常悲惨的境地。抗日战争比中国历史上的任何一次战争都惨烈。为什么最后取得了胜利？就是靠中华民族自强自立的这个魂这股气。党的十九大讲民族自信，讲文化自信，就是要唤起中华民族自强的这个魂。

经过了抗日战争，再经过了抗美援朝，中国人的底气和自信一下就起来了。这是一个大的趋势，中华民族从灾难中站起来的趋势。还有一个更重要

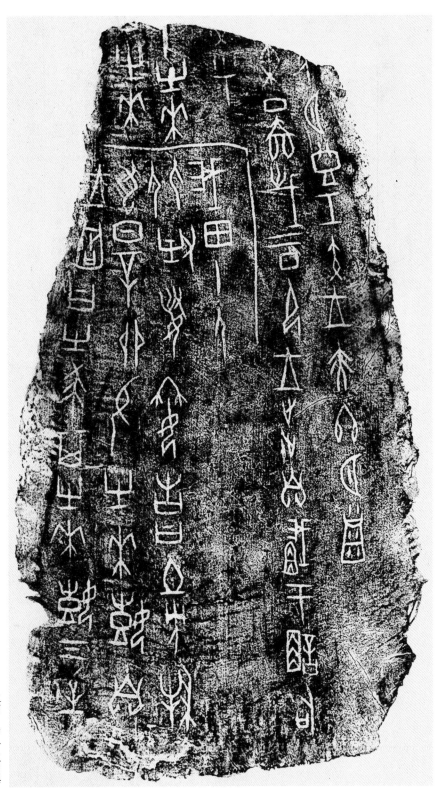

殷商·甲骨文刻辞

元·赵孟頫《归去来辞》

的现象就是文化，我们大家都知道，只有中国的文化是几千年连续地发展，尽管在中华民族文化的发展过程中遭受了很多文化冲击，但她一直保持着旺盛的生命活力。

赵孟頫是浙江人，是宋代皇家的后裔，但我们看元代文化的时候赵孟頫是标志性的文化符号。也就是说统治者到了中原之后，中华民族的文化迅速地成为他们主要的文化形态。北魏是中国书法楷书的第一个辉煌灿烂的时期，但北魏的统治者是少数民族，中华文化的不灭源于文化本身的完善和强大。到了辛亥革命时期，我们大量的文化精英开始反思中国向何处去。这时他们第一个追问就是中华民族为什么走到这样一个低谷？为什么要经历这样一个漫长的灾难过程？他们归结到哪里？

最终归结到对汉字文化的怀疑。中华民族之所以没有先进的科学技术，没有和西方列强抗衡的理念，是因为我们汉字的书写是一个拖累。所以提出了汉字拼音化。这个观念当时几乎达成了一个共识，我们现在知道的钱玄同、胡适、鲁迅他们当时都写过文章，就是主张汉字拼音化和文字改革，把中国的文化理念、文化观念跟西方迅速地接轨，让我们中华民族迅速地强大起来。再加之西方的书写工具进入中国，写毛笔字又要磨墨，又要宣纸，这个过程很麻烦，比起钢笔和圆珠笔，在使用上明显是落后的。毛笔在生活中的被取代可以说是短短几年就实现了，那个时候有一支钢笔夹在衣服上那简直就是时髦，就是现代文化的一种象征，就觉得很先进。再后来电脑的使用，包括我们现在的学生可以说不用笔书写都可以纵横天下。现在一部手机

什么文章都可以写，或者说根本写都不用写，语音一说它就出来了，以前还要敲键盘，现在连键盘都不用了，这个时候书写就成了一个困境。

在20世纪80年代学书法，那个时候要找一本字帖非常难，90年代时在国内学书法最好的字帖是什么？就是日本二玄社出版的一套黑白的《中国书法碑帖》。那个时候中国书法界拥有这样一套字帖的应该不会超过百人。

这样一个过程中有多少人在付出，有多少人在思考，又有多少人在努力。所有从事书法艺术的工作者都憋着一股劲，憋着一口气，书法艺术从20世纪80年代复兴以来，也就是四十年的时间。书法艺术从困境走到了今天的复兴，我们看一看这四十年，中国的书法展览是从无到有，中国书法家协会从无到有。外国总统到中国来访，国家领导人请他体验书画装裱。就是说书法艺术从一般的民众喜好到了一个国家文化战略意识的高度，是把书画艺术作为中华民族文化的标志性符号来看待的。

书法还有一个重要的，可以说是真正确定了书法艺术学科身份的现实是从20世纪80年代开始的，即书法艺术在高等学校里面开始建立教育体系。当然它的发端是20世纪60年代潘天寿在浙江美术学院建立的，之后浙江美院又在全国招收了第一批书法研究生，紧接着又设立本科，最后成立了书法系。现在全国有书法专业的高等学府一百多所，每年培养数以千计的书法本科生和研究生。这样一个高等书法教育体系的建立就确定了今天书法的学术地位。书法在历史上为什么有这种地位？汉字的书写，汉字文化是世界独一无二的，当把汉字自身的文化含量和汉字的传播跟当代科技接轨，已经把汉字

文化的传播这个障碍彻底扫除。书法作为从实用书写蜕化出来的一门艺术，它已经成为人文素质教育非常重要的内容。

在历史上，书法都是作为当时那个时代的标志性符号出现的。因为有了王羲之，晋人的风骨在书法得以体现。因为有了褚遂良、颜真卿这些唐代优秀的大书法家，唐代的美学，前期的以瘦为美和中晚唐的以肥为美，以丰润、正大为美的整个社会的审美理念都在书法家的笔下得到了充分的体现。宋代尚意，书风跟宋代整个文化的形态高度统一。当下的中国书法，党的十九大为中华民族文化自信提出了很高的要求，国家对文化复兴有非常具体的措施。

优秀的艺术家是需要优秀的土壤来培养的，是需要时间的。不是今天在"国展"上获个奖，明天就是大书法家。文化是要靠滋养、孕育来催生它。任何把文化搞成贴标签的行为都是浅薄的，文化是要讲传承的，历史上优秀的书法家都在经济文化的中心地带，都是出现在文化有积累、传承厚重的地方。中国山水美的地方很多，但是你走在西湖边上跟在其他地方感觉完全不一样。西湖边有一大批中国优秀的文人曾经在这生活过，那里有很多中国近代的重大文化事件，看看三潭印月，再看看雷峰塔，哪一个地方不是跟文化事件和文化名人联系在一块儿的？这个不是一夜之间就能把它粉饰出来的。

我们说"当代文化背景下的书法艺术"，核心是这一代书法人应该是一个什么样的状态，这一代人的书法艺术应该是什么样的状态，这一代人创造的书法文化应该是什么样的状态。王羲之能够成为晋代书法的一个文化符号，颜真卿能够成为唐代书法的文化符号，苏、黄、米、蔡能够成为宋代书法的文化符号，赵孟頫能够成为元代书法的文化符号，还有很多清代书法家能够成为清代书法的符号。中国现在的国家形象，中国的经济、军事、科技、文化都处在世界一流的地位，国家实力空前强大，是历史上最好的时期。当代的书法家都在干吗？当代的书法家就是写几张字来卖几个钱吗？那才是悲哀。

当代的书法家要干吗？第一是责任意识，就是要知道作为书法家这个个体，这个身份，应该做什么事，为民族做什么样的贡献。要不然我们培养出书法专业的本科、研究生来干什么？能够作为当今中国的国家形象、文化形象的标志性作品有吗？现在有很多书法家，都在自己的工作室里面干自己的事情，我们经常在手机上看到他们发布的"丑书"，其实说"丑书"的这些

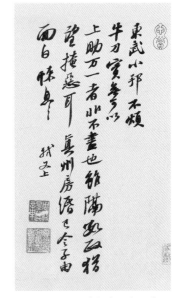

东晋·王羲之《得示帖》　　唐·颜真卿《争座位帖》　　北宋·苏轼《东武小邦帖》
（局部）

人也是没文化的。为什么呢？因为这些人是把书法等同于美观地书写汉字，美观书写汉字是书法诸多层次里面最浅的一个层次，如同当兵会走正步，这是一个军人最基础的事情，也就是说要成为书法家最基础的一个要求就是正确美观地书写汉字。

我们现在如果把书法进校园搞成了正确规范书写汉字进校园，就是资源浪费，因为语文课已经有这样一个板块的内容。如果书法艺术仅仅是美观书写汉字，这个书法艺术就没有意义。书法艺术是要表现一个人的生命状态，我们大量的艺术家在按照自己的个性去追求对汉字新的空间处理，或者是对汉字结构关系进行一种拓展和探索。这样一下就与我们惯常对汉字形态的观照拉开了距离，可能一个方的字写长了，一个正的字写歪了，字与字之间可能每个字都很端庄的，写成了字与字之间的相互对比关系，比如挤压、聚散、动静、呼应等，把单个字的处理变成了一个空洞氛围的营造或者是视觉感受的构建。我们一般人一看，这个字怎么写这么长呢？这个笔画为什么长出这么多呢？这个字怎么压得这么扁呢？这就是没有用艺术的眼光去观照书法，或者是没有站在艺术家的角度去理解书法，所以才有丑书的这种感觉，那是因为你心里面接受不了。

但是我要说的是，艺术家在工作室里面的个人探索，把字写得歪、写得

扁，光在工作室里面玩，我觉得怎么玩都不为过，艺术家就是要因个性而成长。但是，个人的探索能够作为国家民族文化的形象而放在书法大厦里面来吗？有没有跟当今中国的国家形象相匹配的书法形象和形式？没有。如果一个艺术家在这个时代没有这样的追求和努力，我觉得这个艺术家的价值是大打折扣的。

每一个书法家在"建设"自己的时候，都应该有一种国家意识和使命意识。那么我自己向往的这个时代的书法艺术应该是什么样子呢？可以说中华民族文化的格局是在秦汉奠定的。秦汉精神是什么样的精神？秦汉文化格局是什么样的文化格局？我们去看看霍去病墓前的那组雕塑就知道，秦汉文化的核心就是博大雄浑。看看《石门颂》《张迁碑》《西狭颂》，看看《礼器碑》那种庙堂之象，再看看《曹全碑》的精美，里面格局的博大、包容，那种正大气象。中华民族在这个时代的精神的实质性回归就是应该以秦汉文化的基本格局和形态来作为她的基本形态。

古人对大自然的观照就是天圆地方。秦文字的圆，汉代隶书的方，就是中国人的宇宙观。这种形象，这种气象，才能够跟当今中国大的格局相匹配。但是我们把它简单地写成隶书就不行，简单地写成篆书也不行，我们是要用这种精神来支撑当代书法的基本格局，要用这种精神来引领当代书法的发展方向，为中国的书法文化在当代的新的符号形象找到一个依托。从宋代开始，我们书法的格局是越写越精巧，越写越小，而不是越写越大。但是到了清代，篆隶书一复兴，清代的书法格局一下就大了。《龙门二十品》等碑版刻石都是在清代开始重新被大家重视起来的。明代那么多书法家，找得到明代隶书写得好的吗？一个都找不到。但是清代写隶书的一大批，写篆书的一大批，所以清代书法的格局就开启了历史的篇章。

我们这个时代真正的书法形态沿袭了清代，当今中国一流的书法高手都是篆隶书上面有成就的书法家，这方面没有积累是走不到最前面的。

林散之每天早上不写草书，只写隶书。林散之的老师黄宾虹不是随时随地都在画画，黄宾虹大量的精力是在写篆书，他对金文的研究可以说是近现代最厉害的。吴昌硕写篆书，独步天下。齐白石没有他的篆书，哪有他的艺术呢？再看看弘一法师，每一笔都是篆隶。于右任晚年写草书全是大篆笔法。沈尹默在篆隶上没有深入的研究和积累，所以我们现在来看沈尹默书法

陽

世　孝

郎　君

弟

东又·《西狭颂》(局部)

的气象是没法和这些最一流的大师相比的。我们这个时代如果不科学、理性地认识清代的书法学术体系，不认真地关注、学习、借鉴清代的整个学术思想和学术体系，我们就真的很难在今后的学术上有大的成就。

中华民族有光辉灿烂的历史，这个光辉灿烂的历史有一个非常重要的特点：当民族出现危机和灾难的时候，艺术大发展，文化大发展。

春秋战国时期是中国历史上最混乱的时期，但却是思想家诞生最多的时期，诸子百家都是那个时代的，中国人的思维都是以诸子百家的思维形态来思考的。明代末年，资本主义元素进入中国，整个国家虽然政府很腐败，但两种文化一碰撞，我们的文化还是发展到了一个高度，我们的一大批文化大师也诞生在这个时期。没有从明代的皇室到后来的挣扎，哪里会有八大山人这样的伟大的艺术家呢？可以说在那种心理落差、文化落差之下才有真正属于他的艺术。今天中华民族又到了一个空前的发展时期，这个时期是中华民族真正走向世界的时期。互联网的发展，我们每个人每天接触到的信息量、知识量是古人一年都达不到的，那个时候"烽火连三月，家书抵万金"。在这样社会高速发展、变革的时期，我们这一代文化人经历的是什么样冲击？所以说，我们期待这个社会的艺术家踏踏实实地学习古人，真正地把这一代人的智慧集中地迸发出来，孕育出我们这一代能够跟国家文化相匹配的优秀的艺术家。

谈到书法就不得不谈谈我们作为一个学习书法、观照书法的人，在这个时代应该怎样来学习、观照和思考。大家都知道，书法艺术有几千年的历史，如果我们完全以历史上的书法家的形态来做当代的书法艺术，行不行？肯定不行。一个社会的进步是什么？是思维形态的进步。没有思维形态的进步就没有人类的进步，没有人类思维形态的进步就没有人类的发展。我经常开玩笑说，我们都坐过绿皮火车，绿皮火车不是火车吗？但是我们坐过高铁之后，绿皮火车还是火车吗？以前手机能打电话就很好了，现在出门带个手机就可以走天下。这就是思维形态的进步，思维形态的改变才有人类的进步。

对传统的书法学习不思考是不行的。我在教学中是不分书体的，有些人提出疑惑：学书法怎么能没有书体呢？站在一个更高的高度来看书法，它就没有书体。我跟他们说，酿酒的核心是把酒酿好，而书法就要从书法的本质来思考它的核心是什么？是怎么来实现书法本身的价值提升。那么我们认

洪厚甜行书《沈曾植题跋数则》

识书法是怎么认识的？书法是线条和线条的空间关系。什么是书法的核心内容？书法的核心内容就是线条和线条的空间关系诉之于人的直接的视觉感受。书法是看的，不是听的。什么是线条呢？毛笔在纸上书写的时候，每一条线都是线条。点画不过是线条的一个特定形态而已，就像我们说人，老张、老王只不过是人的一个特殊形态。

书法，线条是灵魂。线条分流畅和迟涩，流畅的线条反映的美感就像一个艺术体操运动员手里的绸带一样，那个力量很飘逸地传递出去，非常流畅飘逸，我们把这种线条的美感叫阴柔之美，它适合表现"二王"一系的优美的笔墨形象。褚遂良、虞世南、宋徽宗、赵孟頫、董其昌，都是这一路的笔墨形象。还有一种阳刚之美的、厚重的大篆线形，就好像一个水泥墩子在毛糙的地上被拽着走，拖出来的线，有强烈的冲击力，能够震撼人内心的这种雄壮、强壮的东西，就像坦克在地上推过来一样。这两种线是可以交互的，也就是说不断地在阴柔的线里面增加阳刚的成分，阴柔就变成了阳刚；不断地在阳刚的里面减少阳刚的成分，最后就成了阴柔。这就是阴阳交互过程，中国哲学的核心思想就是"一阴一阳谓之道"，也就是说天地基本的运转规律和存在形态都可以用阴阳来进行描述和表达。中国的哲学不是西方的逻辑思维，是对偶范畴。有大有小，有细有粗，有丑有美，有哭有笑，有近有远，有重有轻，有浓有淡，有虚有实。中国人认识的世界就是二元世界，但是你要知道快可能就是轻，慢可能就是重，粗可能就是阳，细可能就是阴，它既是独立的，又是关联的。

中国书法的伟大之处就在于它是中国哲学思想最直接的表现，也就是说中国书法为什么能够有今天，能够成为中华民族的核心文化符号，就是它真正深刻地表现和传递了中国哲学的核心理念和思想，反映了中华民族认识世界的基本观念。它就这么深刻，这么有表现性，比世界上任何一个文化对世界的观照都简单、直接、深刻。线本身就有无穷无尽的表现力，那么你要知道，所有的线都存在于空间，当两根以上的线出现的时候就有疏密、有远近、有大小，线与线的交织、疏密又是一个独立的阴阳世界。书法是线的二元世界和空间的二元世界交织形成的。你这样认识书法一下就站在所有的书体之上了。

我们再落脚在一个具体的描述上，在所有的书体里面，只有篆书这一个书体的技术体系是能够提升线的表现力和它的信息量的，也就是说所有学书法的如果不研究篆书，都是等而下之。每一种书体都有每一种书体的特性，篆书的训练价值就是提升线的品质。隶书是奠定了中国汉字的基本格局的构架。中国的方块字是从隶书开始的，隶书改变了篆书环抱之势，篆书的每一根线条无所谓连贯不连贯的，但是到了隶书就不行。隶书是线与线之间从一

个封闭的变成了开放的，字与字之间从没有联系的变成了有呼应关系和组合关系的一个体系。所以，在线的开放意识、排列意识和汉字的构架意识上看，隶书是一个核心点。

汉字的文字发展史上有一个重要的关键点，叫"隶变"，隶变完成了中国文字体系从原始的象形符号到今文字体系的转化。这个里面非常重要的就是二次抽象，我们说书画同源，先人在创造汉字的时候，都是用符号对大自然物象的直接描摹。汉字就是从描摹物象开始的，所以才说书画同源。其实这个同源完全是天壤之别，具象和抽象之别。篆书里面的"水"还是象形的，那个水还在流动，它是对水的形态的直接描摹。二次抽象就是对这个抽象符号的再次符号化，所以我们汉字的偏旁部首最后的符号化体系就在隶书这个领域里完成了。所有的三点水都是三画，火都是四点，竖心变成了一竖两点。这样不仅仅是把汉字变方了，还有两个重大的意义，就是因为隶书的草写孕育了章草，也就是草书的诞生。在这个过程中，因为有了章草，孕育了楷书，由隶书的草写带出了楷书的体系。就是说在隶变的过程中孕育了三种书体：草书、楷书、行书。也就是说在书写楷书的过程中加入了草书的一些连贯的技术技巧，行书就出来了。这个过程是一个伟大的过程，进入隶书这个体系，才能够把握楷书、草书、行书的根脉。不懂隶书休谈其他东西，还是门外汉，跟别人一比就是个写字的，哪里算得上书法家啊！

甲骨文
"水"字

行草书在书法学习里面的价值和意义何在？最重要的就是行草书的技术是解决线与线的连接形态的转换。线与线的连接、衔接和转换就是把一条线变成一组线，我们说的气韵生动就是靠这个线的衔接转换，而且这个衔接转换里面有丰富的技术技巧。这个技术技巧的完成是在王羲之，所以王羲之被称为"书圣"，不是他创造了书法，而是他归纳总结前人的创造，最后建立了一个完善的体系。为什么叫"二王"呢？王羲之建立的技术体系的核心，是以短为主的，短节奏的线的衔接技术；王献之建立的核心技术是以长线连贯、连写的绵绵不断的运动的技术。就是说短线和长线，他们父子二人完成了这种转换和衔接。

中国书法到了王羲之以后，都是以这两个体系作为核心技术内容来实现人的情感上的充分表达。有了王羲之才有了小草的体系，有了王献之才有了

大草的体系。草书完成了中国书法由单一书写变成了连贯书写，书法由那种短节奏的一个字一个字的排列，变成了行草书音乐般的技术转换，这就是行草书的技术价值。

再说楷书，楷书的价值在哪里呢？楷书的价值就是完成了每一个点画形态独立的审美意识的塑造，即在楷书里面，每一个横都是不可替代的，每一个点画的形态都是不可替代的，左边的点和右边的点也是不能互换的，因为有了楷书才让我们书法的线和点画的审美得到了更深刻的表达。一个优秀的能够在当今中国书法界立足的书法家，他一定是一个完整的技术体系积累构筑的优秀个体。

很多学生想跟我学小楷，我说我们好像一个皮球，不管这个眼在哪里，你打的每一股气都是让整个皮球充实。也就是说你在书法上只要按照我们的技术去训练你都可以获得全面的提升。我们的建设、学习、研究是全方位的，整个体系中的关键是在哪一个点上选择什么样的字帖，以什么样的技术解读来实现它的还原和能力的获得。我们只要有一个宏阔的视野，有一个端正的学习态度，有一个把握时代脉搏的胸襟和视野，你就会真正在书法这个领域里面不断地获得更多的突破，取得更大的成就。

第五讲 认识魏碑

魏碑≠民间书风

褚遂良的书法晚年形成那么流美的风格，实际上就是深刻地受到了王羲之南边书风的影响。南边的发展比北边的快，因为北方整个体系里面有彪悍、雄强的因素，但是没有南边文人的这种韵致和雅致。在书法史上，楷书所谓的成熟就是彻底摆脱了隶书外在痕迹和体势，这方面南边比北边早一百年。

也就是说北方的书风来到中原以后开始了这种融化，比钟繇、王羲之晚了将近一百年时间，而且在北方的书法里面没有孕育出成熟的行书书写体系，行草书的技术体系是在南边形成的，就是"二王"这一块，是在东晋这些士大夫的族群里面成熟的。他们在同一个时代，但是这个落差很大，北魏的魏不是三国那个魏，它是跟王羲之同时代的魏，这个一定要区分开。中国书法的主线是这一块，但是真正要让这个主线里面再开出奇花，只能在北魏这一块再下功夫。

我们看《石门铭》，那个姿势、纵逸和用笔上的圆润，书写者的智慧可以跟东晋士大夫的书法相媲美，王羲之这一批士大夫的书法做的是细节上的东西，做的是技术上的纯化、熟化，但是在北魏以《石门铭》为代表的这一块，包括《云峰山刻石》，都是以大的格局和气象取胜，而且还不乏技术上的细腻周到。我以前觉得《石门铭》这么粗犷，肯定是直接"铛铛铛"剔出来的，但是当我到了汉中，到汉中博物馆一看，那个石头特别好，很细腻，刻得非常精细，对字的细节处理大出我的所料，那么细致、细腻，细节上处理得那么肯定、自信。

　　沙孟海先生谈到魏碑，他就说有很多魏碑是写得好刻得不好，有的是写得好刻得又好，比如说《张猛龙碑》《张玄墓志》这些就是写得好又刻得好，他又说有些是写得差又刻得差，《爨宝子碑》就是写得不好刻得也不好。但是现在看来，包括《龙门二十品》的《郑长猷造像记》，真正去看的时候发现是既写得好又刻得好。我觉得这种简单的分类都未必科学，当我们进行深入研究和探索之后发现，《郑长猷造像记》不是驾控不了结构的人能够做好的，《爨宝子碑》也不是驾驭不了结构的人能够写出来的，反而是真正吃透了汉字的空间构造和汉字与汉字之间的空间关系来做的一个真正有原创意义的艺术实践。太成熟了，它哪里是一个山野村夫能够干的事情呢？

　　所以说简单地把北魏这些优秀的碑帖归于民间书风我是不赞成的。我赞成的说法是这里面既有官方和优秀大师的参与，还有大量的民间工匠和基层的民间书手参与的一个整体的结合，而且这里面名家和官方占了主体。再比如说墓志这一板块，元氏墓志都是皇室的，怎么可能让三流的书写手来写呢？怎么可能让末流的刻工来刻呢？

　　看《石婉墓志》的成熟度，没有一流的书写技术和一流的刻工，怎么能把它表现出来？这些会是底层的普通工匠所为吗？从东晋到唐代，再到五代杨凝式，他们全是写"二王"，到了宋代哪一个不写"二王"？元代赵孟頫就不说了，明清哪一个不是写"二王"？到了清

北魏·《爨宝子碑》（局部）

代中后期碑学才开始兴盛。所以这一段脉络我们一定要搞清楚再来研究它，才知道它的意义之所在。

魏碑漫谈

一

魏碑的学习，我们一般按照墓志、碑版、造像、摩崖这样的程序来进行。今天我们重点谈谈碑版的学习。碑版是魏碑对社会影响最大的一种形式，我们选择《张猛龙碑》和《爨龙颜碑》两种风格迥异的作品作为学习内容，魏碑碑版还有《嵩高灵庙碑》《广武将军碑》《爨宝子碑》《高贞碑》等，在书法史上都有着非常重要的地位和特殊的艺术风貌。《张猛龙碑》和《爨龙颜碑》属两种风格，一个是严谨的，一个是松动、宽博、自由的，一个紧一个松，一个实一个虚。《张猛龙碑》是魏碑里面比较多的往楷书的完整性上靠的一个技术体系，它的楷书技术更加纯粹、更加成熟，结构更加紧密。《爨龙颜碑》在云南，是离当时的政治文化经济中心较偏远的一个地方，它的文字字体风貌、文化变迁要比中心地区慢半拍。早期中国文化发展以东部和中原为中心地区，《爨龙颜碑》字体成熟要比中原地区慢一些，所以它里面保留了很多隶书的元素。从文字的书写便捷来说，篆书、隶书的技术摆脱得越彻底，书写就越便

南朝·《爨龙颜碑》（局部）

捷。从篆书到隶书并不是说为了摆脱象形，从象形文字到纯粹的符号文字，主要是出于书写便捷的需要，如果没有书写便捷的需求就不会有楷书、行书和草书的出现，最初文字发展的原动力都是从书写便捷的需要开始，不能脱离时代来思考问题。推广简化字和普通话也是为了书写和交流便捷的需要，推广简化字而不废除繁体字，推广普通话而不废除方言才是正确的，语言才是真正的非物质文化遗产。

墓志、碑版、造像、摩崖，它们是不同的写法。王羲之的许多字帖，都不一样，没有第二个《兰亭序》。五代杨凝式一辈子就传下来五六件作品，风格跨度多大啊！谁怀疑他是大师呢？不是有棱角就是碑，八大山人的字是碑还是帖？八大山人哪一笔是方的呢？弘一法师的字是碑还是帖？他的字哪一笔是方的？碑是一种元素，它是点画里面存在的一种形态而已，写得方是碑，写得圆也是碑，不要为传统思维所束缚，要站在一个更高层面上来思考。

在《爨龙颜碑》中点画与点画结构貌似不成熟，是从隶到楷的过程中的一个变异，但是它的精神境界比《张猛龙碑》高。第一个高是它写得不刻板，《张猛龙碑》结字较程式化，《爨龙颜碑》更自由、质朴、古拙，也就是说我们在审美上古的比雕琢的更高一些，刻意修饰就没有那种不衫不履来得自然天趣。技法的学习要先从规范的地方入手，但是运用技法要向一个更原始的状态返璞归真，艺术的核心是要表现一个人最自由的内心世界，而不是去学习一个程式化的东西。我们现在是在练习走正步，战场上哪一个部队是靠走正步打胜仗的？哪一个打胜仗的部队又是没有走过正步的？走正步是为了训练我们深层次的协调性和默契感，在我们最自由的发挥里面有一种高精度的更高层面的协调性，没有前期这种精密的训练，就没有最自由的状态下符合你情感的核心表达。

佛在我心中，以佛之心观天下，处处是佛。用碑的眼光、视野来观照书法艺术中重要的学术板块，这个时候你的学术训练才真正获益，所有的技在道的引领下才有意义。所有的技都要支撑道的存在，什么是道？就是大气象、大格局，就是碑中的雄浑、雄强。从改变人的气质入手，这才是我们真正学习中的核心部分。

学习魏碑首先要加强对点画体积感和点画外轮廓的关注，《张猛龙碑》也不例外，我们在表现的时候每个点画的外轮廓都不是那么方正的，我们在

对每个字具体分析的时候也不是每一处细节都处理得特别肯定。把每个字最紧要、最有感觉的特征刻画出来，几个主要特征都抓住了，写出来的字就跟帖上一样了。要培养读帖的敏感性，第一是点画的形状，第二是点画的位置，是空间呼应、互相照应的关系。一个字里面肯定有一两个有特征的点画，需要我们去把控它。分析字的结构时，要抓一个字里面主要的特征点和结构关系，这是铁的定律。点画的特征和结构的特征，你抓住了它就抓住了灵魂，要善于捕捉。《张猛龙碑》每个字的结构都有特征，笔画间的距离甚至于不能挪动，字与字之间的错位关系、点画与点画之间的对应关系都非常精到。如果要学碑版，《张猛龙碑》一定是要认真研究的，跨越了《张猛龙碑》，所有的结构都不是问题。

临帖之前的读帖很重要，你的认识是方的，就不可能写成圆的，认识是圆的，也不可能写成方的，所以建立整体的这种意识很重要。可能很多人接触的《爨龙颜碑》都是割裱本，看的都是局部，盲人摸象，没有感受到一个整体的《爨龙颜碑》。对我们而言整体上的章法意义可能大于我们在《爨龙颜碑》上训练点画的意义，选择它作为碑版学习教材的意义也正在于此。该碑字与字之间的距离基本上是一个字的距离；横向看，它大量的字并不在一条线上，是有错位的，没有整齐划一，里面所有点画少的字、扁的字都是往上靠的，每一行字的左右都是有错位的，而且这种错位是有规律的，成S形。我们在处理章法时敢不敢这样做？字与字、行与行的生动是靠字的空间大小的变化，我们要观察经典存在的形态与状态，经典是在什么条件下形成的，这才是我们思考的问题。

有的人说不会写条幅、斗方，我说你把古人经典里拿出来三行四行，它的章法就是一个条幅，随便切一块就是一个斗方，斗方的章法就是这样排列的。那么多唐楷魏碑经典的作品，哪一个是行草落款的？正文怎么写落款就怎么写。经典它是一个整体，构成它的所有元素都具有经典意义，所有碑版结构都是这样的。再看《石门铭》，它的章法只适合于它，它是一种随机生发的自由错落，把《石门铭》照《爨龙颜碑》的章法去排列，它是协调的，但是把《爨龙颜碑》拿来按照《石门铭》的章法去排列，它很难协调。《爨龙颜碑》的整体章法是北碑里面非常典型的一个基本章法，为什么字与字之间要有那么大的空隙呢？唐楷每一个字的封闭性很强，魏碑每个字的姿态都

是伸展的，这需要视觉上的过渡，就是字与字之间需要有一定的空间。如果我们把《爨龙颜碑》按照颜真卿的《颜勤礼碑》《颜家庙碑》那样密密麻麻排在一块，就闷死了。越是个性化的造型，越要靠空间来安排，所以才能在《爨龙颜碑》中看到足够的空间和这个空间映衬下每个字的伸展，这样深度分析以后，我们闭上眼睛都能够知道《爨龙颜碑》的章法。

看字帖的时候，你的眼睛就是照相机。看到它的时候，"咔嚓"一声就把这个画面拿下，就像摄影师拍风景一样，这个画面就储存在你脑子里。很多人看字帖就只知道认字，连撇是直的弯的都不知道，点是圆的方的都不清楚，说明他们没有从图像上去观察认识，只是认了一个字。不同的课长不同的见识，不同的学问解决不同的问题，我们写书法也是这样，要进入它的笔墨和笔墨组合的空间关系之中，最后产生的视觉感受。所以我们在写的时候要从书法学习的角度着眼，就是读图，坚决不要认字。你看的就是图片，这个时候是什么字不管，记下来再说，记住的就是图像，而不是这个字是什么。这样训练，我们的进步就会很快。

二

严格地说，从楷书入手写书法就是写字教育，从篆隶书开始学书法才是艺术学习。我们没有写过篆隶书，那么就要补课。我是从1980年到1992年埋头写楷书的，但是现在回过头来一看，那些都是做的无用功。为什么呢？它不是建立在篆隶书笔法基础上的一种学术追问，而仅仅是对简单的点画形态的描绘和点画形态的组合关系的一种学习。这期间我连一个前期的学术准备都谈不上，没有进入到一个学术的深层次。为什么我要定位到1992年？1992年我开始跟陈振濂老师学习，从《书法美学》《书法教育学》《高等书法教材》这一块全面地了解了书法整体的学术背景，才知道了篆隶的重要性，这是我个人学术的一个分水岭。1992年以后我从篆隶书开始做一个完整的系统的学习。所以我们是学术的还是非学术的，这直接关系到我们每个人所作的积累是有效积累还是无效积累。

墓志书法、碑版书法、造像书法、摩崖书法这四个板块，都是独立的审美范畴，它们共同构成了北魏书法的整体光辉，缺少哪一块都不行。碑版通常在五厘米的格子以内，造像也就是五厘米左右，摩崖一般在八厘米以内。

现在我们看到的字帖，那是放大本，不是原大的字帖。它是从精巧到粗犷这样一个过程，书风的递进非常大。

关于魏碑，实际上就是汉以后到魏晋南北朝这一个历史时段里面，中国书法出现的一个光辉灿烂的文字书写形制。在这个时期，有一大批从现在的隶书笔法里面脱胎出来的一种书体，即现行的楷书，但当时的人却称之为"隶书"。那隶书又叫什么呢？叫"八分"。这个时期的楷书就是从隶书的书写里面蜕化出来的。这一时段真正在社会上产生影响的是什么呢？不是墓志，而是碑版。墓志是在墓葬里面使用的，也就是说它刻出来以后就埋到地下去了，社会上看到墓志的概率是很小的。民国初年修铁路，要从洛阳的北邙山过去，所以就挖北邙山。北邙山是北魏时期到唐代皇室成员下葬最多的地方，很多达官贵人都葬在北邙山那个地方，风水又好，环境又好，是最适合下葬的。一层一层，各朝代的墓葬完全是重叠的。下面埋，上面又埋，很多层墓葬，一修铁路就打开了，现在我们看到的大量的墓志就是那个时候出土的。

河南有个千唐志斋，千唐志斋的主人叫张钫。还有一位大书法家于右任，他俩有个约定，出土的唐墓志就归张钫，出土的北魏墓志就归于右任。于右任最后收了几百上千方的墓志，里面有七对夫妇墓志，所以于右任把他的斋号取名叫"鸳鸯七志斋"。抗日战争时候，于右任把这一批东西全部捐献给了西安碑林，存放在了西安碑林，一大批我们耳熟能详的碑版墓志的原件就在西安碑林的地下仓库里。张钫的东西全部运回他的老家，在河南省新安县铁门镇建了一个"千唐志斋"。所以现存有最多唐墓志和魏墓志的地方就是这两处。当然河南省博物馆、洛阳博物馆以及其他很多地方也存有大量的墓志，但是学术研究以这两家为核心。为什么墓志书法这么大的量我们却觉得它对历史上的书法的影响最小呢？因为墓志一创作出来都埋在了地下，一埋就是上千年。

我们上一辈人崇尚的都是唐楷，没有太多的人去关注北魏这一块，对魏碑进行系统研究的不多。碑版为什么影响最大？因为它是歌功颂德的，碑版是阳物，墓志是阴物。所以一般墓志的拓片，不要轻易挂在家里。墓志若要放在家里用，须在上面用朱红做一些处理，通常放在书画室里面。

造像是第三个板块，造像一般都是随着佛教的传播而传播开的。一种

是，造了一尊像，要记一段话，记一个事。还有一个就是人死了以后，有个美好的祝愿，为他造像使之上天成佛。这种一般都比较粗疏，民间的东西不可能花太多钱，请工匠造一尊佛然后凿几个字，所以通常就比较粗糙。粗糙有一个好处，就是不拘一格，能够出人意料。粗糙的东西不按照规范去做，所以会有很多出格的地方，当时人不讲究，后人一看却感觉很潇洒、放纵。有很多人们意想不到的状态就在这里面出现了。士大夫、达官贵人更多的是关注碑版，所以在历史上对书法影响大的是碑版。造像基本上在清以前没有人关注，士大夫都讲究端正，行事严谨，他不会轻易去推崇一种个性化的东西。清代的碑学兴起以后，尤其是到了康有为对这些墓志造像进行一番审视推扬之后，人们才开始对这些进行系统的艺术个性化的观照。所以说学习造像这一部分，也是我们这一代人有别于古人的地方。

我们倡导艺术的个性化，倡导艺术的想象力，这种想象力更多的源于以前这种不是特别的遵规守矩的东西，更多的是一种个性化的民间的书刻状态。造像正好是这一类东西。有些写的一个横，它刻成了两横。写的三横，只刻了两横。有些点画漏刻，有些捺脚伸得特别的长。故而有很多老书法家是不赞成学这一块的，包括沙孟海。沙孟海在书写研究里面有个非常重要的学术成果就是关于书工和刻工，他将之分为三类：一种是写得好，又刻得好；一种是写得好，刻得差；一种是写得差也刻得差。沙老的好和差，是越往唐楷接近的越工稳的越精美的他就说好，比如说《张玄墓志》。第二种比如说《元腾墓志》，这一类东西他就觉得是写得好，刻得不好，精美度不够。第三种写得差，刻得又差的，比如说《郑长猷造像》，他就觉得写得不好刻得也不好。其实我们现在来看，不完全是写得不好，更多的是书写者的个性发挥。前人觉得不好的东西，现在来看对我们当今书法以及未来书法的发展有非常重要的意义和作用。这一块，并不是不好，我们要重新审视它。对前人很多的学术观念我们要尊重，但是对很多资料的认识要有自己的判断。

第四板块的摩崖肯定不会是严谨的，我们只要是看过摩崖的都知道，摩崖的表面肯定是不光的，古人没有现在这样的机器来打磨。摩崖通常都在凹凸不平的岩面上进行刻制。双刀的少，单刀的多。也就是说肯定不会是用那种非常精细的刻造像的工具在摩崖上去刻，所以摩崖上的字比较粗。很多是单线，就是先按照书写的刻一道，然后再用精细的那种刀把边、点画的形态

略加修饰，这种修饰也不是特别精细的那种修饰，就是基本上把点画的那种意味修出来了就可以了。我们从拓片里面是看不出它那种修饰的，那种修饰的技巧已经被粗糙的岩面和风化给淹没了，只有面对原刻的时候才能隐隐约约地感受到古人制作过程中的那种工艺。所以它刻得既有气势，又有点画的笔意，但是整个书风比较粗犷。

最精美的是墓志和碑版，最粗疏的是造像，最粗犷、气势气场最大的是摩崖，因为摩崖一般都是在山野之间，旷野之中。《云峰山刻石》就是弄了个石头，几张桌子这么大，把它一个面打磨平了，然后直接在这个面上刻。《石门铭》不一样，《石门铭》是直接刻在山洞的壁上，最后要修水库，才把那个岩石一块一块切了下来，拿到博物馆重新组装的。书写者在书斋里面写字，心境跟在旷野中刻摩崖的那种气势完全不一样。造像不像碑版，碑版是可以把它平放的，刻完以后再把它竖起来，《龙门造像》在洞里面，有时候要搭着架子上去。墓志也是平放着刻，所以它们显得格外精细。造像是因为不被士大夫所关注，所以它对书法史的发展影响作用不大。摩崖因为数量少，又在旷野之中，我们现在见到的最早的摩崖拓片，都是清代的。我们去看其他的碑，它都有唐拓，有宋拓，有明拓。但是看摩崖这些东西，它最早就出现在明代末清代初。大家关注也是关注汉碑，不会去关注魏碑，到了清代才真正开始关注魏碑。所以说整个魏碑因为功用不同，工艺不同，来做这些工艺的人不同，最后形成了这样跨度大的几个体系。

正因如此，我们学习上有一个递进安排。先选的是墓志，最精美的，而且墓志都是埋在地下，没有经过风化和破坏，最能窥视到古人最初的原始书写的状态。碑版尽管也精美，但是它在地面上，也有一定的风化。而比起造像和摩崖要精美得多，把它放在墓志之后，造像之前。我们先做精美后做粗犷。粗疏粗糙的只能会其意，不宜师其迹。我们按迹寻其意，在学习精美一路的时候必须要争取丝丝入扣，把它写像。我们在学习造像和摩崖的时候，没法写像，写像也没用。看《始平公造像记》尽管还是镌刻，且是阳刻，但是你把它写像它也不美，还要对它进行提炼、改造。摩崖就更不要说了，摩崖把它写得像是不可取的。所以说魏碑学习之难，它并不是难在写像，而是难在要对它做学术提升，要有一种新的线条的元素取代它。我们是写意，而不仅仅是写形，难就难在这儿，即在魏碑学习的时候要做前期的学术储备。

幼標希世之卜⋯作自

生衡道慕之⋯慮是

醫下代茲容廉作⋯衡

光東昭之資開覲齊

凡及衆形因不備列

魏故南陽張府君墓誌

君諱玄，字黑女，南陽白水人也。出自皇帝之苗裔，昔在中葉，作牧周殷，爰及漢魏，司徒、司空，不因舉燭，便自高明，故能德勝其蹤，慶流洪代。

祖具，中軍將軍、新平太守。父和，盪寇將軍、蒲令，謂華蓋相輝，榮光照世。君稟秀氣，雅既被其猶草量，上冲遠何風，民之悅化。

樂水方欲羽翼天朝，孤太帝室，加風畐幽靈無簡殲。名若春秋，世有二，太和十七年薨於蒲坂城建中鄉孝義里。妻河北陳進壽女，壽為臣禄太守，便是壤。

相暎璵，王粲羌俱，以普泰元年歲次辛亥十月丁明一日丁酉蚤於蒲及成東京之上君碣終清悟

东汉·《开通褒斜道刻石》（局部）

从精微走向广大，从局部走向整体，从技巧走向气魄、气势，从单纯的技巧走向书风的塑造，我们应按照这样的理念来展开我们的学习，来规划我们的学习。核心是技术，技术的指向是风格的塑造。没有风格意义的塑造，所有的技术都是没用的。砖再精美，没有修出美好的建筑，所有的材料都等于零。我们一定要从观念上明白，所有的技术技巧都是服务于风格的塑造。反过来说每一个风格的形成，都是因为有恰当的、适合于塑造这种风格的技术内容存在。按照摩崖的技术体系写不了墓志，仅仅是按照墓志的技术内容表现不了摩崖，所以大家在思想上要明确，所有的技术都是为风格的塑造服

北魏·《始平公造像记》（局部）

务，所有的风格都是由技术支撑而形成的，这是一个辩证关系。绣花针有绣花针的功能，铁钻有铁钻的用处，相互不能替代，都有独立存在的价值。没有技术之间的高级与低级之分，只有审美层面的一流二流之别。技术只要完成了高层次风格的塑造，所有技术的价值都可以发生翻天覆地的变化。但是在我们进行局部技术训练的时候，可以把风格暂时放在一边，要全身心地投入到所选碑帖的技术里面去。所以说我们对技术的追问是从局部开始的，而对风格的掌控则是从整体入手的。

大家注意，风格的把控是整体的、外在的风貌上把握的，技术的追问是局部细节开始的。在进行风格追寻的时候，所有的技术都抛在脑后。在做技术细节追问的时候不要有什么远大理想，没有技术连当艺术家的资格都没有，没有技术更不要谈风格。大家在内心里一定要明确，当你有了技术积累

的时候，不要为技术所羁绊，不要因为技术束缚了手脚，所有的技术都要跨越，不要当技术的奴隶，要做技术的主人。这就是我们在书法学习上作为一个艺术家，面对技术、面对风格应有的态度。

对技术的追问有三个原则。第一，局部的原则；第二，分析的原则；第三，重复的原则。什么是局部的原则呢？所有的技术的观照都是从局部开始的，一个点画的起笔、行笔、收笔。一个点画是由三个局部组成：起、行、收。当我们观察一个点画的时候，起、行、收都是局部；当我们观察一个部首的时候，每一个点画都是局部；当我们观察一个字的时候，每一个部首都是局部；当我们观察一行字的时候，每一个字都是局部；当我们观察一篇字的时候，每一行都是局部。局部和整体不是一成不变的，我们对技术的追问是越细致越好，我们通常是从一个点画的局部开始。对于局部的概念，进得去也要出得来。那么分析呢？分析的最简洁的办法就是比较。相类的、相同的最便于比较了，不同类的也能够比较。比如说，相同的可以比粗细，比大小。那么不同的可不可以比聚和散呢？就是说具象的能够比较，更多的是同类的比较，不同类的比较更多是从精神层面的比较、抽象的方面去比较。人和狼可不可以比体重？可不可以比数量？超越外形的东西就可以跨类型比较，分析就是在这个层面进行的，既要善于分析具象的，还要善于分析抽象的；既善于比较同类的，也善于比较不同类的。再说重复，重复是人加深记忆最简洁的办法。反过来说，反复分析了解以后的局部是不是我们最能够记得住的东西？我们这三个原则就给大家指明了一条进入中国书法庞大的技术体系的最便捷的途径和方式。它是指导我们往事物的纵深追问的一个非常有效的手段。

这种精度训练可以加深我们对字的局部的深层次技术追问。点画的形态、用笔的过程和实施这个过程的空间位置对这个字的精神的塑造和反应，都是息息相关的。然而要由一个字生发到全篇，最直接的关系就是字与字的纵向关系，就是上下字的关系。上下字的关系才会决定左右字的关系，所以上下字的关系是字与字之间最重要的关系。因为我们中国古代书法的书写习惯是从上至下，从右往左，所以说我们对上下字的空间关系的把控、认识和掌握，是我们解决字与字之间关系的一个最重要环节。

三

人不要单向思维，要双向思维。我们每个人在学习的时候，认识的角度、方法是我们要强调的。

怎么科学地分析一本字帖？第一，跳开认字，把认字变成读图。我们把对字的理解变成对图像的直接的捕捉。第二，在面对图像的时候，无须讲点画的组合规律，也无须讲结字的什么规律。大自然造物象的时候就没有硬要把谁造成什么样子，哲学家也说过"世界上没有两片相同的树叶""人不可能两次踏进同一条河流"。大自然随时随地都在变迁，但是，树叶永远成不了树枝，树干也成不了树叶。

《石门铭》是摩崖书法里面非常重要的一块，它之所以重要，就是它真正把楷书写到了一个纯精神的层面。之前说过，写《郑文公碑》的时候，运用技术越模糊，字的精神、笔墨的精神就越向它靠近，你越做得精细，把点画的形态越做得像，就离它越远。也就是说摩崖书法是在一个写精神的层面上来进行创造的，如果完全一点都没有它的神态，没有它的点画的质感，没有它的丰采，那你写的就不是它。完完全全照字帖上的一点一画把它描像，你写的肯定也不是它。所以要求大家看，多看它的线的运动给我们带来的视觉感受，才能用对应这种视觉感受的技术技巧去把它完成。从《元桢墓志》开始，碑版、造像，所有的技术都服务于我们对摩崖的表达，所有的技术都可以成为你最后表现摩崖书法的技术元素。精细的，粗犷的，精确的，模糊的，迟涩的，流畅的，都是我们对摩崖书法进行表达的技术元素。《郑文公碑》它是"错动"为主，就是左右的"错动"和上下的挪移为主，你们没有听到我说这个字的整体的方向性变化，我说的都是字的左右中心的挪移和上下的拉长或者是压扁，所以说我们看到的《郑文公碑》是平实的、端庄的、稳健的，没有人说《郑文公碑》是飘逸的、张扬的。

《石门铭》是书写难度很高的碑，这个碑好就好在它是模糊的。它就好像毛玻璃后面看人一样，你仔细辨析又能认识它，但是你眯着眼睛看过去它又一片苍茫，就有一点像雾里看花、雾里看黄山一样。我们书法界自古以来就没有谁提倡过写模糊的，都教大家写清晰，每一笔都很清晰。但是请想一想，是模糊的世界大还是清晰的世界大，如果看黄山，云雾一起来，风一吹又是一番景象，变幻莫测，雾里看花才能够有无限的遐想。真正好的《石

香玄闈將繁奴刊茲幽石銘德重罏其辭曰

帝緒冒紀懋業昭靈浚源流崐系玉層城惟主

集慶託耀曜曦明育躬紫禁秀岑蘭坰洋洋雅韻

蓬蓬潤溥曙山凝量援風烈聲卷命風陣未縈

卓齡基牧函檪終撫魏亭威憩西黔惠結東浪

昊不錫鞎景儀隆傾鑾和歊電委攬窮塋泉宮

永晦深延長鉤敬勒玄瑤式播徽名

使持節鎮北大將軍相州刺史南安王楨

恭宗之第十一子皇上之從祖也惟王體

暉霄撦列耀星華茂德基扵紫墀澋搚形扵天

德用能端玉河山聲金岳鎮爰在知命孝性謟

越是使庶揆歸仁帝宗佇式暨寶衡徒御太許

羣言應揆響教首輇乹衷遂乃寵彰司勲

賞延金石而天不遺德宿耀渝光以太和廿

歲在丙子八月王辰朔二日癸巳春秋五十蒖

北魏・《元楨墓志》

门铭》拓片，就是充分把石花的层次感拓得特别模糊，高级的拓工能把石头上面石花的层次表现得特别模糊。这个石头我是亲手摸过的，我是1989年去的汉中博物馆，在汉中博物馆看了每一块碑之外，还走路到了石门水库的原址，那个石头很硬，但是刻得很精美，如果大家有条件的话一定要到汉中去看一看。你看原石的时候就会觉得有气势，字口也清晰，但是这种层次、雾里看花的这种感觉只有在一流的拓片上才有。我们为什么一定要学习《石门铭》呢？可以说一个艺术家艺术水平的高低，艺术境界的高低，艺术感悟的高低，通过对《石门铭》的解读和表现就看得出来。你的技术是一流的，二流的还是三流的，一写《石门铭》，高下立现。

我们离魏碑有多远？

我们大家学习书法，肯定对魏碑是有概念的。我们自己的理解离真正魏碑的概念有多远？你理解的魏碑离学术的魏碑有多远？这是我们首先要思考的问题。我们所说的魏碑是什么概念呢？大家注意，这应该是一个大概念。广义的魏碑是以碑的元素来进行楷书这个体系、这种风貌的楷书书写，也就是说清代人的一些作品也是魏碑，康有为、于右任写的也是魏碑，就是魏碑已经从一个时段的现象变成了一种风格或者是审美类型。不管哪个时代，包括现当代写的，只要是书写的风格在这个体系里面，它都叫魏碑，这个就是广义的魏碑。就跟唐楷一样，唐楷已经不是唐代人写的楷书才叫唐楷，只要在这个审美区间里面的所有技术系统的表达都是唐楷。

楷书的基本范式和风格就是两个板块构成的，不是魏碑就是唐楷。纵观中国书法的发展实际上就是这两个板块，"馆阁体"也是属于唐楷一系，唐楷和魏碑就把中国楷书的所有形态概括完了，在这里面就没有什么"今楷"之类的，也就是说这仅仅是把魏碑和唐楷做了一个时段的判定，而没有从艺术风格上去界定。在中国书法史上因为有了唐楷和魏碑，一个主阴柔，一个主阳刚，就把楷书这个领域里面大的风格占完了。在学习的过程中非常重要的一点，就是唐楷跟魏碑的一个交融，就跟行草书的交融一样，不是行书就是草书。行书里面草书的元素多还是草书里面行书的元素多，都是行草，你不能在行草之外又生成个什么书体。

洪厚甜隶书节临《广武将军碑》

　　一件楷书作品，它不是唐楷就是魏碑，不是魏碑就是唐楷，只不过是具有魏碑意趣的唐楷和具有唐楷意趣的魏碑。欧阳询里面那些北碑的意趣，以及褚遂良早年的《伊阙佛龛碑》里北碑的元素可以说占到了百分之四十，能够说褚遂良的东西不是唐楷吗？大家在学理上一定要搞清楚。

　　那么狭义的魏碑呢？狭义的魏碑就是北魏从平城建都到迁都洛阳这一段时间里面，北方的这些书家大量书写的这种碑制的东西。为什么要说这一段？因为孝文帝迁都洛阳以后，北魏文化的独立性就开始丧失，整个文化就融入了中原文化，他们把中原文化作为主要文化形态来进行推广。

　　我们去认真看一下唐代的楷书和北魏的楷书之间有一个重要的脉络，就是唐代楷书核心技术内容是北边的，整个隋的统治是从北边往南走。唐楷的技术元素里面有很多北魏的元素，我们把这一块弄清楚以后才知道自己在做什么事情。大家要知道，北魏是晋以后出现的，当时西晋和东晋都是在往南走，也就是说北魏建都以后，南边是东晋，王羲之他们这个时候在南边，这一帮文人士大夫把南边的书风推进得非常快。

　　为什么北魏的书风被遗忘？这一块宝库被遗忘也是因为南方的书风占了主流。隋代改造了北边的书风形成隋代楷书的形态，开始进入了唐。李世民开始对王羲之的书法感兴趣，对南边的感兴趣，所以李世民推崇王羲之，整个王羲之的笔法又有智永这样的人来传承。李世民身边是谁？虞世南，虞世南又是智永的弟子，传承的是南方的书风。正是南北交融才孕育了唐代的楷书。

　　北魏在当代中国楷书的发展上可以说担当了一个救世主的角色，不深入研究魏碑就跟当代楷书彻底无缘。进入了魏碑才能把控真正的唐楷，这一点大家一定要注意。中国书法史写到唐代这一块是以南线为主的，也就是说是以王羲之这个系统的技术发展作为文化的主脉来发展，中国书法从魏晋以后就是以"二王"的笔法体系作为核心价值判断标准的。唐代楷书骨子里面是北魏，但是技术的生发上是以"二王"的技术体系作为基本支撑。

第六讲 书法章法解析

章法的千里气势

《龙门造像》在一般人的概念里是方的，但是我们不能写它的表象，要写它的风骨，从内在找感觉，从内在去挖掘它技术的内涵。

我们用很小的毛笔就能写出大字的气势，毛笔的能量开发出来后是超乎想象的。我在《书画频道》讲课的时候就是一支小毛笔来书写大字《石门铭》，关键是看你怎么用工具，看你是不是把它真正的能量挖掘出来了。

在一个行业里真正要成为一个专家型的人才，对整个系统的方方面面都得有思考。我教学生是从叠纸开始，一个人的学术深度首先就要看这些细节。

有学生问我，墓志写那么大还是墓志吗？我的回答是你现在去写墓志敢不敢写？我们要的是对内在技术的深度剖析和展示，有了这个训练后再把它缩小还不容易吗？如果大的能够胜任，小的随手就来。但是只能写小的就不行，根本不知道大字是靠什么支撑的，所以说一定要往大走。自己要有浓缩的本领，我们往大处做，把格局做大，气象做大，尺幅之间要有千里的气势。

不管做什么学问，往大处走，比如做生意，哪怕是做纽扣这种小生意都能做到全世界，总统的纽扣都要你来做。格局要大，人的思维一定要大，你说你就想把楷书写好点，但是我想问，如果能够把所有的书体都写好，为什么只写楷书？很多人以为我就是写楷书的，谁能拎着自己的头发把自己提起来？道理就这么简单，你离它越远，撬动它的可能性越大，给你一个支点你能撬动地球，把支点放在地球上还能撬动吗？也就是说，要想改变自己，就要远离自己想改变的那个点。

北魏·《始平公造像记》

一件作品是由哪三个板块构成的?

一件作品是由三个板块构成的。第一是章法。章法非常重要,它是战略的,一场战役能不能打赢,首先看战略,战略出了问题,有十艘航母都没用。章法是控制一切元素的前提,没有《石门铭》的章法,字挤在一块,还是《石门铭》吗?没有《三老碑》的章法,只是那几个字,还是《三老碑》吗?汉碑的格局要有宏大的气象,宏大的气象靠什么?就是靠章法布局,所以章法是第一要研究的,不研究章法,所有的付出都劳而无功。

章法靠什么来学习?字与字之间、行与行之间关系的分析。远近是章法的关系,大小是章法的关系,字与字之间的聚散是章法的关系,行与行的长短、远近都是章法的关系。碑刻拓片为什么要看整拓,整拓与剪裱本有什么

北魏·《石门铭》(局部)

东汉·《三老碑》(局部)

区别？前者是一头猪，后者是一块猪肉，就这个区别。

第二，结构。结构有什么特色呢？章法决定结构，这个地方需要你是将军，就做成将军的样子，需要你是司机，就扮成司机。每一个字都给它一个扮相，肯定有最重要、次重要之分的，最重要的只有一个，次重要的可以有几个，要有分布。然后次重要下面的还有分布，这与管理是同样道理。你是导演，两个小时的画面里不能只安排跳舞，在调度场景的时候就是讲故事。为什么总是说懂笔墨，还要用笔墨讲故事，讲故事就是有变化、有主题、有高潮、有铺垫，一开始就把结果说了，谁还有兴趣听呢？什么时候讲什么故事都要做到心中有数。

在看结构时，不要说哪个字偏不偏，哪个字上面大下面小。字的结构要看其在所处环境中扮演什么样的角色，需要弯腰就弯腰，需要挺胸就挺胸，为了故事的精彩传递想要传递的感觉，从这个角度去把控结构比任何人都高明，比任何人都自由。

所以，关键是要根据事情来调度，结构的本质就是这样，并不是我要把这个字写成什么样子。必须要有变化，变才是事物美产生的根源，不变是没有美感的。

支撑结构的是什么呢？线条。线条的质量也讲档次，不是每一根线都是一种感觉，要善于调度这个线。为什么要培养线条的书写能力？因为一根线同时包含了各种各样层次的变化。所以书法须从训练线开始，然后通过线掌握结构规律，通过结构规律再认识章法。最后用章法来统领结构，用线条来服务结构。

调动资源的能力强，布置资源的眼光又高，又有前瞻意识，讲出来的故事让你觉得有味，那这就是一位优秀的书法家。我们每个人都要成为书法上善于表现、善于运用、善于操控的高手。我建议大家从认识章法，到章法控制下的结构，然后再到控制线的表现这三方面去着手，好好体验一下。

宽窄是书家的"反者道之动"

点画构成文字，线条成就书法。线条的大小、长短、宽窄、粗细、润燥、浓淡、黑白互补、交织都可以形成不同韵味，书法中的"宽窄"是一种非常玄

老上占愚溪日、闲爱他此暑似

绿阴一尊钓罢珠并晚兴

寄画亭古木闲

陆王良治诗题乱莲心太守画亭亭

此诗戴蒙梅诗集

丹书陈洪

洪厚甜行书《题家蓬心太守画》

妙的存在。书法家不仅把宽窄视为一种矛盾，而且还认为它有着对立和统一的关系，这也符合中国哲学的基本理念，就是老子所说的"反者道之动"。

我的书法从唐代颜真卿、褚遂良入手，上溯魏晋秦汉，潜心楷书，兼及行草、汉隶，多年浸淫《龙门造像》《北魏墓志》，并对《张迁碑》《礼器碑》《石门颂》等汉碑和"二王"一系的传统帖学笔法体系进行了系统的研究，力求丰富楷书艺术表现语言，拓展其审美空间。所作楷书质朴流美，古雅俊秀，行书粗犷豪放，气势雄强，颇具感染力。

在多年的艺术创作和理论研究中，我认为宽窄是一个哲学概念。宽和窄是两个方向、两种形态的描述。在我们的书法创作里面，随时都伴随有松和紧、实和虚、快和慢、断和连这几种元素，这其实就是宽窄概念的呈现。书法的宽窄之说其实和老子《道德经》第四十章提出的"反者道之动，弱者道之用。天下万物生于有，有生于无"有着很大渊源。老子认为，循环往复的运动变化，是道的运动，道的作用是微妙、柔弱的。老子看到和揭示出诸如长短、高下、美丑、难易、强弱、大小、生死、进退、攻守等一系列矛盾，认为这些矛盾都是"对立统一"的，任何一方面都不能孤立存在，而须相互依存、互为前提。宽窄也就是这种对立与统一的真实反映。有宽必有窄，只有形成对比，才能实现线的运动，线的表现。字的构造和章法的营造显得更加丰富，继而让书法生动和谐，既有变化又有统一。

其实宽窄不仅仅是体现在书法创作之中，还体现在

东汉·《石门颂》（局部）

北魏·《杨大眼造像记》

洪厚甜行书《节录黄宾虹画跋二则》

社会的各个方面，比如《华西都市报》最近几年全力打造的"宽窄巷"专版，就用人文及传统的语调呈现出当今四川人真实的生活状态。书法家要想提升自己的艺术水平和学术水平，就要往外不断地拓宽及提升自己的学养及涵养，此乃宽之道。与此同时，也要往内提炼，回归初心，以提升自己的境界，此乃窄之道。

第七讲　书法的内在精神

书法教育的核心

专业的书法学习，必须有一套理念和方法来支撑。不同的老师观念也不尽相同，有的老师说《圣教序》要写大一点，有的老师说《圣教序》不能写那么大，那你听谁的？那个老师说写汉碑要写原大，这个老师说少于十厘米不行，你说怎么写？

很多人说老师我今后就跟着你，每天都跟着你。我说你每天跟着我干吗呢？我把你顶在头上你也不是书法家，人要有自由生长的过程，就是在获得了正确的理念以后还要有自己去琢磨、体验、训练的过程。把一颗种子埋在地里以后，时不时去动它一下，它一辈子都不会发芽，生活在农村的都知

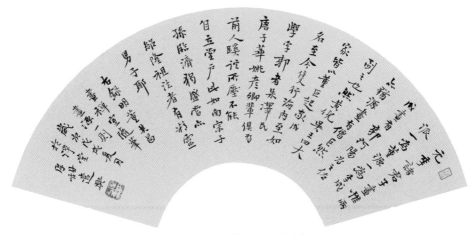

洪厚甜行书《画禅室随笔》

道，种子在地里一天没有发芽就一天不能碰它。思想也是这样，没有发芽的种子、没有生根的思想都与你无关。老师所讲的理念、方法没有在你身上发生反应、作用，这些理念和方法就没有任何意义。

我反复地强调，老师所有的思想方法、理念都要在自己身上发挥作用，都要认真地去体验、去实践。不是我说写这么大就只能写这么大，不是我说一张写四个字就只能写四个字，大胆去试一试写六个字，看和写四个字有什么区别。要去找出这种区别，要找老师把大小定在这个状态的理由之所在。我反复强调毛笔绞裹，要认真地去体会绞裹的过程在这一笔里面怎么样才能更完善。

艺术教育不是背"九九乘法口诀表"，个体的体验非常重要。所以我们讲技术区间，而没有把技术统一在一个固定的状态里。在我这儿没有中锋、侧锋、偏锋，没有方笔、圆笔，我们只有大小篆的线条，关注断连、起承、转合，线的组合关系、衔接关系、排列关系，线和线的空间关系，这个是我们追问的核心。

百闻不如一见，做大量的训练，目的就是要在技术上有直观的感觉和参照，并不是说老师的示范就是唯一的，但是到现在为止如果没有更好的指导的时候，权且按照这样做。没有高铁，坐绿皮火车也比走路强，就这个道理。

学书法一定要梳理，最怕的是盲目。什么叫梳理？对于一件字帖，我究竟要用什么样的技术方法去学习？我还可以怎样调整？书法教育最核心的是培养艺术感觉，怎么培养？我们是按照中国书法技术的逻辑发展来给大家建立一个对技术体系的认识和把控，从大篆到小篆，从简单到复杂，从篆书引申到隶书，从隶书再演变到行草书的转换技术，最后到楷书对点画的独立意态的塑造，这就是我们梳理的过程。在这个认识的过程中建立一个认识和掌握的技术系统，它是中国书法的核心技术体系。

中华民族现在追求的精神是大的格局，是秦汉精神。为什么我从来不教小楷？我这儿是粮仓，你还愁午饭没有米吗？所以要做大的东西，要有大的气魄和格局，小楷不过是诸多形态里面的一种而已。格局做大了，你的精神是宇宙精神。中国人顶天立地，格局就要往大处做，以时代的笔墨审美作为自己的精神审美追求。

中国书法史上那么多作品，为什么我们选择的经典要聚焦在几个点上

呢？对于书法，看可以尽量地看，但做是越专越精越好，"伤其十指不如断其一指"，讲的就是深刻，讲的就是杀伤力。在写的时候一定要开动脑子，书写的快慢要追问有没有比这个状态还好的，从第一笔就要追问，不是写完这一张才追问。

学术的研究不外乎几种状态。第一，老师给你指引经过梳理的学术路径，经过老师筛选的学术路径是进行学术研究的基本抓手。我们在设计这样一个路径之前对它技术的内在逻辑关系进行了深入梳理，而且这些是在每一个书体、每一个阶段里都很充分存在的技术内容，它并没有因为艺术的个性化而丧失了艺术所需要的共性的技术内容，这就是我们选择的理由之所在。为什么那么多小篆，我们没有选择唐代小篆，而是秦小篆呢？为什么清代那么多写篆书的，我们就选择了吴让之呢？为什么我们行草书只选择宋以前，而不选择宋以后呢？这些都是基于学术判断来做出的，是基本的研究路径。

第二，老师的示范是进行技术追问的前提和基础，教学过程中不示范是很难想象的，靠学生自己去摸索确确实实容易走进误区，所以我坚决主张在书法教学过程中一定要示范。通过老师的示范，提供给学生一个走进经典的路径。

老师的示范是进行学术研究的前提，也就是重要的技术参照体系。然后在此基础上再去做生发。怎么生发？第一，我在教学中不做过多的理论描述，也就是说所有字帖的风格定位、审美判断等这些都得学生自己去做。我们教了《乙瑛碑》，那么什么是《乙瑛碑》？它是哪一年立的？都有谁写过《乙瑛碑》？历代对《乙瑛碑》的评价？这些都要学生自己去追问。然后历史上有谁因为写它而获益，如果有人写它失败，失败是什么原因，更要去研究。当今的书法家写这一路的有谁，这些也都是要去做研究的。资料的收集、情报的掌握、信息的掌控是进行学术研究的最重要的一环，这是基本的能力。

要想参加国展，手里面有没有国展最近几届的作品集？写隶书的、写小楷的，入展作品里面你觉得他们的隶书跟你的隶书、他们的楷书跟你的楷书相比较，你的优势在哪里？你是不是现场看过这几件作品？是不是又把这些作者的作品信息收集起来进行比照？最近一次全国青年展，我去当了评委，最后对评委的要求是什么？在所有的作品中选一件你觉得有学术含量的、能够推出来让大家关注的优秀作品，然后把你的推荐理由写出来。如果对当今

清·吴熙载《宋武帝与臧焘敕卷》（局部）

中国书法楷书都不了解，我怎么来评价作品的好坏呢？

在此基础上再来做学术研究、学术判断才能够真正地点在穴位上。所以我希望大家，能够把一个帖深入研究，这个是很好的，但是在这个过程中我们培养出来的是一个具有学术研究能力的学术个体。就是没有老师你也能够不迷失方向，也能够有效地在学术上不断地往纵深推进。

我们有了资料、有了信息以后又该干吗呢？比较。所有的信息都要比较，要对当下有用的和未来有用的进行类比。对于汉碑，要对汉碑的空间结构做比较，比较点画与点画之间的距离、部首之间的不同组合以及部首组合之间的"错动"，就是汉代人表现出的思维形态。

每一种书体都可以如此追问，线条的状态在什么技术支撑下会往一个更丰富的状态下走？在什么状态下它可以获得一种最单纯的状态？我们要知道加法怎么做，还要知道减法怎么做。

什么是书法精神？

人的状态调整是最重要的，要把生命状态调整好。我经常说，大师打喷嚏也是大师，妖怪背唐诗宋词也还是妖怪。难道说妖怪念经就成了圣人？

有的人可能是某个行业的精英，在其他行业则可能是个庸才。每个人不可能是所有行业的精英，他是音乐方面的精英人才，可能在书法绘画上没有

天赋。他可能是官场精英，但在艺术上可能是平庸的。每一个行当都是这样，都是由大量的平庸之辈跟少量的精英来构成的。我们不敢要求每个人在每一个专业都是精英人士，但是人只要在一个层面走到一个高度，走到一个精英阶层，那么他的状态跟平庸之人是不一样的。

东汉·《乙瑛碑》（局部）

所以说核心理念和精神是文化理念和文化精神。我们来看《龙藏寺碑》，怎么学习《龙藏寺碑》就是一种理念，学习《龙藏寺碑》实现一个什么核心价值就是感知它的精神。最后写到《龙藏寺碑》这个样子有什么用？或者是从来都没有写到《龙藏寺碑》这个样子，又有什么能力来跨越这个高度呢？为什么我们所有的努力都要落脚在精湛的技术积累？你是搞美术的，却把一朵兰花画成了铁丝，算什么画家呢？

画个高山画成了土坡，没有技术，所有理念都没法传递，也是理念的问题。怎么来对待技术，我们所有的技术体系建立在篆隶的基础上。我们的书法精神是什么？是以秦汉为核心的，中华民族浑朴、大气、浑穆的一种文化形态，具有无限的包容性和无限张力的一种文化形态。这就是我们做书法追求的一种核心文化精神。跟当前中国需要的这样一种自信、志气是相吻合的，这种精神把控得好，它就是当代的民族精神。

反过来说我们做文化的，房子我们可能修不了，其他的很多事情我们也做不了，但是做中华民族文化传承这一块，自信绝对不能丢。我在罗浮宫参观，他们的艺术在细节的精湛等很多方面确实都很高超，但是在精神的浪漫和自由上，西方人没法跟东方比，东方人的这种文化意识和文化创造意识他们是没法理解的，我们做的是真正中国最核心层面的一个文化。

所以，要成为核心里面最优秀的精英文化，一定要有一群真正优秀的人来

洪厚甜楷书《肃世子识铉谨书》

做，绝对不是一帮平庸之辈来做。到国外去，我感觉了异国风情下人与人之间的交流，虽然人类是一体的，但是文化是独立的。我们一定要把我们自己文化的核心价值做出来，这样人类价值才会体现出来，而不是以消亡我们文化的特质来实现的。我们就是来共同寻求一种理念，共同追寻一种精神，在这个大的前提下再来探讨具体的表现形式和技巧，这是我理解的格局问题。

第八讲　学书的思维与眼界

支撑书法走向高层的是什么？

什么是自由？是没有条条框框的，技术与技术之间融会贯通的，一种随心所欲的状态。什么是自在？是既能够气壮山河，也能够和风细雨。什么是自己？表达的都是自己的感觉，每一点都是自己的向往和感受、感悟。学习书法最终就是要让每个人走向自由、走向自在、走向自己。

我主张要多看展览，尽量看层次比较高的展览。现在的展览误人太多，大家不知道该看谁的展览。所以要有判断力，要有辨识能力，要有能够判断它的价值在哪个层面的眼光。学习书法，我建议从篆书到隶书，从行书到楷书，在学习过程中要知道技术的边界在哪里，审美的指向在哪里。为什么要找寻技术的边界？给你一张方桌，有多长有多宽你搞清楚了，怎么发挥都在这个台子上，不会掉下去。

学习每一种书体都要去思考一个问题，就是这个书体在哪一个层面上是自己内心所追求和向往的那种状态。每一种书体都有最感动你的那一点，在这个点上是不是可以多停留一会儿？在最喜欢、最向往的那个点上是不是可以多留心一些？自己的感应点在哪里，一定要找到。当对自己所熟悉的、喜欢的进行了深入研究后，再一回头，以前没有打动你的，跟你的审美距离比较大的这块，或者是跟你的层次距离比较大的这块，可能一下子就会有顿悟，一下子就有新的感觉，可能就会把兴趣点从刚才的地方又挪移回来，这样你的层次就拔高了。

支撑我们从艺术的浅层走向深层，从底层走向高层的只有经典。古人随

时都在对你诉说"我是这样做的，我是这样表达的"。我在故宫博物院欣赏古人真迹的时候，这种感觉尤为强烈。我们在学习、临帖的时候，在每个阶段都要开始建立一种意识。什么意识？大局意识，精品意识。就艺术而言，浅层次就不是艺术，浅层次就是看热闹，只有深层次的才是艺术。我们的作品就是要去感染别人，不能自我满足。

如果还要往下走，需要做什么呢？没有第二条路，就是经典的深度再回首。我们对经典的解读和发掘，对它的理解还处在一个肤浅的层次上，要改变这种肤浅，要让我们的肤浅走向深刻。要怎么做呢？就得看书。看什么书呢？文史哲、儒释道方面的书都要深入。除此之外，书体与书体衔接的这方面的理论，要进行一个梳理。

比如做吴昌硕的专题研究，吴昌硕篆书究竟有什么特点？在我们学习的过程中有什么参照意义？我们要深度地追问吴昌硕篆书形成的理由和理论支撑。我们就是扣紧对大师的研究，我们对大师的生命状态理解和领会得越深刻，我们就离大师越近。所以教学体系是活的，每一年思考的内容、思考的层面、思考的方向在调整，因为我们自己在改变。我们自己不改变，世界再变都与你无关。

我们自己在改变，我们的这个体系就会不断地充满生机、充满活力。花两年时间在篆书上选四个范本，吴昌硕、邓石如、黄宾虹，再把金文加上，写出来会差吗？在隶书上，再花两年时间选四个范本，再行草，最后楷书，而且我们这些研究是建立在对基础技术的认识和梳理上，这样做有没有劲？有没有信心？现代和古代已经彻底不一样了，我们要用一种真正的学术的意识，站在当今社会这个时代的点上来做我们自己的艺术，实现我们自己的追求和价值。只有认识到了古人的价值，深入研究，最后才能实现自己的价值。

眼光在书法学习中的重要性

我们一定要在思想上有一种高度的自觉，这种自觉是什么呢？就是站在一个超越书体的视角来观照所学的板块，要从一个整体的角度来思考我们当下学习内容的特征、特性、特点。对特征有把控，那么对它的技术内容就有把控；对特性有把控，那么对它的内在规律就有把控；对特点有把控，那么

唐虞世南筆髓論勸學篇

自古賢哲，勤乎學而立其名，若不學則沒代而無聞矣。且上聖楷模，下配滄溟，斷割不悟，而羽翼之速而無闻矣。

之綆尺，見其利用之材矣。君軍云：談之載之，勤積立山覆芝，學池水盡墨，當學其雁趣，求其專意，

圖其形骸，滯其體貌，以貴乎心，言壽精，必有誠意，至誠感神，信有徵矣，故君軍

見張芝指一匝，宇用筆體，斯源也，是明至誠感神，信有徵矣，故君軍出於山陰，寫黃庭經，若在胸臆，又因瞑

于獻之，承會稽山見一人，黑身披雲而下，左手持紙，右手持筆以遺羲之，獻之受而玩之，如何姓字復筆

筆計長旄咨白，吾敕外為生，上常寫字，其珠吾體耶？獻之佩服斯言，退而臨寫

庭論三載，竟其時，其微況不學乎，羲之云自非通靈感物，不可與談斯道矣。夫道者學以致之，飽食而

所用心則斯匠不得其門而入，切苦學而難成矣。故以君匡之體類以攻戰之勢，將以此而喻遂心回

歸而得兔駭魚躍成其要妙，啟其戶牖，應後來君子也而勉之。

虞世南禰施浙江余姚人唐初偉大洏書法家博學善文辭尤工書法師智永著筆髓論一卷有孔子廟堂碑破邪論汝南公主墓誌等書迄傳世編修北堂書鈔官至秘書監封永興縣字世稱虞永興

丁酉老於淨堂以甜英逸

洪厚甜行书《笔髓论·劝学篇》

逸民先生属篆為集獵碣字余作衮

甲寅中秋吳昌碩

清·吳昌碩《阪余樹深》五言聯

对它的整体观照就会正确。

现在网上能看到很多作品，说它差，其实都不差，得个六七十分都没问题，但是要找一个得八十分的，很难。不是行不行的问题，是很多人心里根本没有一个标准，我们看着觉得难受，但是他觉得已经非常好了。所以一定要提高大家的学术眼光和学术判断力，即便我做不了，至少要知道什么东西是原子弹，什么是手榴弹，最可悲的是拿着手榴弹以为是原子弹。

所有的技术都建立在整体的审美理想的追求之上。以这个为前提，任何一个落点都不是终点，都是要完成对这个点的跨越和对下个点的向往，就像弹簧床，所有的落点都是让你下一次弹得更高。

有学生问我唐楷和魏碑的区别。这个看上去好像是很简单的一个问题，唐楷就是唐楷的样，魏碑就是魏碑的样。我在表述的时候强调审美的定调，一个是阳刚，一个是阴柔，这个就是第一判断。也就是说再秀美的北碑也是在雄强下的秀美，再雄强的唐楷也是在秀美下的雄强，先要对整体有判断。那么，支撑这个判断的东西是什么呢？

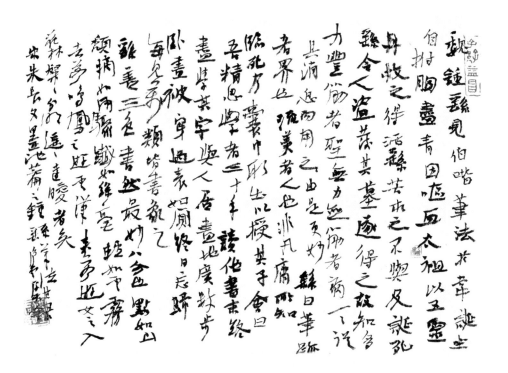

洪厚甜行书《墨池篇之钟繇笔法》

唐·虞世南《孔子庙堂碑》（局部）

第一，北碑是以隶书的技术系统作为主要的内在支撑，也就是说写北魏的书法必须以篆隶入手。写唐楷的都是"二王"的忠实粉丝，也都是对"二王"笔法体系进行了深入研究的继承者。虞世南是智永的学生，欧阳询也是智永的学生，褚遂良是欧、虞的学生，颜真卿是褚遂良的学生。这一脉都是建立在对"二王"技术体系深入研究的基础上，所以唐楷与北碑核心的区别就是唐楷不光是沿用了北魏和隋代楷书的技术，更重要的是用"二王"的技术来进行表达。这个必然是在书写唐楷的过程中非常重要的元素，《大字阴符经》不是"二王"技巧吗？这个是完全看得到的这样一个技术系统支撑的。为什么北魏当时没有呢？北魏是从大同到洛阳，同时期的王羲之在江浙一带，一个是南一个是北，是两个文化板块，肯定有交往，但是这种交往还没有达到融合的地步，它是两个同时期的板块。

所以如果没有一个宏观的把控，怎么来学它？我们上升到这样一个层面来，这两个体系就容易区分了。这个就是核心点，不需要再做过多的阐述，

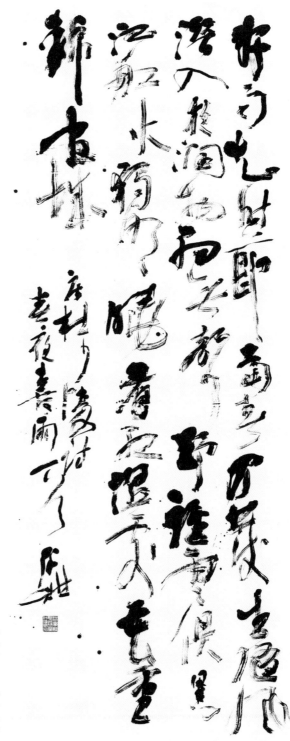

洪厚甜草书《春夜喜雨》

直接把这两个点阐明了。

　　有学生问，从临摹到创作怎么转换？我觉着古人怎么表述，你就怎么表述。我们老是想把别人的东西改变一下再拿出去，以为就是自己的了。镜子在照你的时候需要拐弯吗？你走到镜子面前，动作越多，越搔首弄姿，你的形象越丑陋。技术体系就是一面清晰的镜子，正大、自信地展示就是了。字帖只是个工具，要通过工具表达自己。所以对技术的领悟、掌控一定要在自信的前提下，在内心不扭曲、不挣扎的前提下。为什么很多人看见陌生人，说话就紧张呢？因为内心纠结，因为害怕，老是有负担，心理负担越重，表达越有障碍。学什么就表达什么，能有什么障碍呢？

怎样的思维方式才能学好书法？

　　学习书法有两个需要注意的问题。第一，我们学习书法不仅仅是比书写的数量。难道不吃不睡不喝一直写，就是书法家了？那不是，我的教学分两个重要的内容，一个是理念，一个是方法。这两个问题是制约大家进步的最核心的问题。比如篆书在我们的学习中究竟有什么意义？这个意义我们是在什么层面来实现的？它的延伸是什么？比如《峄山刻石》，为什么要学它？怎么去学它？学到这一点之后我们还要做什么？也就是说我选择《峄山刻石》是有理由的，这个理由你要清楚。那么保证《峄山刻石》能够把它高质量地写出来，需要什么条件和技术内容也要清楚。掌握了这一套之后还要明白我们再往哪里去。

　　所以说每一个知识点它在你

秦·李斯《峄山刻石》（局部）

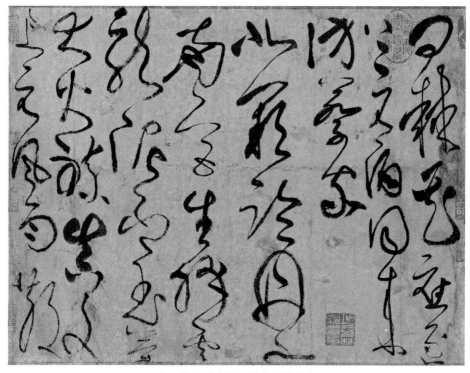

唐·张旭《古诗四帖》（局部）

的本子上也好，脑子里也好，在处理信息的时候都要从这几个方面去思考。如果只是按照老师要求来完成，那是不可行的。每一个知识点都要思考，今后所有的行为也要推想一下。

　　每一个人的悟性不同，每一个人的投入不同，反过来，每个人得到的效果也不同。但是我们的目标是一样的，我们的观念是一致的，我们的方法是相同的。那么要比别人更有竞争力，就要求我们的生长周期比别人长。两个月养一只鸡和一年养一只鸡吃到嘴里味道是不一样的。就这么简单的道理。所有自然界的事物都是这样，生长周期越快，价值就越低，生长周期越慢，悟性越透，积累越深，厚积薄发，价值就越高。我们追求中国文化的核心精髓就是要自然沉淀，而不是一夜成名。这样才能让别人在品你作品的过程中不断地品出味道。

　　第二，很多人认为喜欢什么就写什么。但如果开始只有造拖拉机的技术却非要造飞机，升始就要写《古诗四帖》，就要当大师，怎么可能！

　　在一楼的时候，切勿想楼顶的事情，好高骛远是学习之大忌。所以我

经常说，对你最有用的那一级楼梯，就是面前那一级。我们做的这些所有的学习上的安排，不是以你喜欢不喜欢来安排的，而是你要在这个领域里有成就，就必须要通过对法帖的学习提升能力，没有这个能力就是缺失。喜欢也得做，不喜欢还得做。就好像吃饭一样，只吃一样，确实好吃，最后把身体就吃出问题了。我们需要综合的营养。

作为一个书法家要有全面的修养和积累，有些书法家只会一招，这是不可取的。我们看米芾哪一本帖是一样的，颜真卿哪一本帖是一样的，褚遂良哪一本帖是一样的，王羲之哪一本帖是一样的？没有第二件相同的东西，这才是大师。现在做艺术研究，如果还是单一地学习，买本字帖写到底，是行不通的。

所以喜欢要去学，不喜欢要在学习中慢慢喜欢上它。一定要选择大师的范本，大师的范本有两个特点：第一，常人能看懂一些；第二，大量的东西常人是看不懂的。为什么常人看不懂？常人不是大师，怎么会懂呢？没有站在大师的水平线上怎么会懂呢？所以通过学习，跟着大师的思想一起走，感受到了大师的技术，再经过老师在这个过程中讲解的关于大师的方方面面的技术特点，慢慢就看懂了。

所以以前不喜欢它是正常的，逐渐的，大师懂的你都懂，大师会的你都会，你就是大师了。我们每个人理解的要学习，不理解的还是要学习。如果造汽车跟造飞机都是一个思维，那汽车弄个翅膀也成飞机了？肯定是有本质上的区别，所有的动力原理都不一样。所以我们要先把心里面的障碍去掉，不要被身边的人左右了。

第九讲　如何提升书家素养

专业技术是第一位

中国的书法几千年来都是传统文化的一个重要部分，但是近一百年由于整个东西方文化的剧烈碰撞，中国文化发生了本质上的变异，书法在中国人生活里的地位和存在的角色也发生了本质性的改变。现在对书法家综合素养的要求也发生了改变，所以如果我们还是按照传统的思维形态和认识方式去面对书法艺术，可能就会有一些错误。

书法在20世纪遭受到了空前的冲击，这种冲击也是中华民族文化的危机。中华民族为什么会有这个文化危机呢？是因为中华民族的生存在这一百年间遭到了空前的危机。从鸦片战争以后，西方列强开始对中华民族围剿，中国从一个封建社会转变成为一个半封建半殖民地的社会。

尽管这个时段还有很多文化精英发展、继承了书法艺术，但是在战争的背景下哪里还有文化，这个是大的生存危机的冲击。还有一个原因就是毛笔本来是实用书写的第一工具，逐渐被圆珠笔、钢笔和铅笔替代之后，在实用这个层面上一下子就显得那么苍白。这几种书写工具的冲击还不算，现在又有了电脑，连铅笔、钢笔、圆珠笔都面临淘汰之虞。试问现在还有几个作家在坚持用纸笔来书写呢？

所以说中华民族的文化危机很大，书法的更大，但也正是这种危机给书法带来了新的生机和生命。因为20世纪的这种冲击让书法的实用性得以彻底地剥离，书法纯粹成为了一门艺术，而且是中华民族标志性的文化符号。书法的角色从即将唱响挽歌逐渐凤凰涅槃、走向新的舞台。现在我们在全国各

洪厚甜行书《致丁酉·仰山雅集函》

地讲书法的时候，热爱书法、关注书法、参与书法学习的人非常多，我们真正看到了中华民族的文化希望。

党的十九大讲文化自信，文化自信是什么自信？它是民族自信的一个非常重要的元素，当世界走向大同，经济走向融合的时候，这个国家还有没有高度取决于文化高度和文化含金量。所以当书法以一个新的形态在社会上存在、展示，面向世界的时候，对书法家必然就有了更高的要求。这种要求不是你会说英语，而是真正站在中华民族的文化高度上来成为具有这个时代品质、品位和品格的书法艺术家个体存在。我们今天在这个背景下来讲书法家的综合素养，就有特殊的意义。

第一，作为一个书法家，首先就要有专业品质。不能说你是一个文学家，一拿起毛笔就是书法家。一个书法家首先要有学术含金量，要做到书法这个学术领域的专家。这个专家的第一要求就是技术品位，没有技术不要谈书法。一个钢琴家，连琴键都找不到还当什么钢琴家？

关于技术品位，就是要了解中国书法作为一门艺术的核心价值点在哪里。有些人做了很多事好像都跟书法相关，但跟书法的核心价值不相关，那有什么意义呢？我们要有一双懂得判断书法价值的眼睛。要懂得书法真正的价值就是线的生成技术和线的空间构成。现在书法界有很多所谓的专家，连书法是线条的艺术都不敢承认。书写过程中每个点画都有它的形态，它是线条在这个情景下的特殊存在。书法就是线条和线条的空间关系诉之于人的直

接的视觉感受，这就是书法核心的内容。

关于书法的专业品质记住两个要点，第一是线的生成技术，第二是线的空间构成。在小篆里面，大篆里面，不同风格的汉碑里面，草书、行书里面，北碑、唐楷里面，书法的线是一种什么样的存在，它需要什么样的技术支撑，全都要了解。篆书同样有秦篆、汉篆、清篆，它们是什么状态？铸造文字、刀刻文字是一个什么样的技术状态？这些都必须要了解。同样是楷书，五厘米内是什么样的表现，十厘米、十五厘米、二十厘米、三十厘米、五十厘米，它又应该有什么样的技术支撑？同样一根线条在光滑的纸上是什么状态？在生宣上是什么状态？在不同厚薄的宣纸上是什么状态？在淡墨、浓墨的时候分别又是什么状态？作为一个真正有时代感、使命感、责任感的书法艺术家，要把自己的技术之基越筑越宽，越筑越厚，越筑越大。

知道王羲之几点起床有什么用？要知道王羲之在写哪本帖的时候是用什么样的毛笔，在什么样的情境和情绪支配下完成的，这才是作为一个专业书法家的学问。所以说对技术的追问永远没有止境。任何学术上的积累都代替不了在技术上无止境的追问和研究，专业品位是作为一个书法家的身份象征，哪怕在书法上只是一个匠人，都比虽有满腹经纶，但完全不懂书法技术的人要高明。再有学问但是你不会开车，站在汽车面前，哪怕那是一辆奔驰，跟你有什么关系？

在这一个庞大的技术体系里面不付出全部的心血去研究它，则与它永远无缘。跟着老师干什么？就是做这种有效的技术积累。中国书法史中所有的，包括笔触、刀刻、碑刻这些痕迹的书写都对应着技术的追问。

我对一个优秀的艺术家是这样描述的，他是由三个板块构成的。第一，丰富的人生阅历，一个人刚刚进入社会就要成为书法家，是不现实的。没有在社会上三十年的积累，可能就停留在书法的一二楼。因为书写的核心价值就是技术所承载的东西。什么是技术？技术就是一面清晰的镜子，技术越精湛，镜子越清晰，照的人就越准确，可以把一个人的整个生命符号都照射进去，这才是一流的技术真正的价值。如果整个人生是苍白的，怎么能说镜子里的形象是丰富的呢？所以说丰富的人生阅历是很重要的，生命的感受、感悟、体验和向往是艺术家最重要的。为什么要把丰富的人生阅历放在第一个层面来说，就是这样。每一个伟大的作家都是他自己的生命体验，对社会的

观察、归纳、体察。

第二，深厚的文化积淀。如果生命的长度再长，没有上升到文化的层面就是没有价值的。一只乌龟活了一千多年，它仍然是一只乌龟，有什么意义呢？只有上升到文化层面的生命才有意义。也就是说在完成生命体验的过程中，还要有文化理念、文化意识，最后要形成你的世界观，从你的角度来观察世界，体会世界，品味世界。

第三，精湛的技术积累。你又有学问又漂亮，又有大师的胸怀，但是技术不到位，结果对你的反映是走形的，高的变成矮的，胖的变成瘦的，技术走形后导致想表达的表达不出来。所以说技术太重要了，建立在这两个层面的技术才是有价值的技术。反过来说，你技术是一流的，但是学问很苍白，那就是一个写字匠，所有的劳动付出都要大打折扣。

所以要讲作为书法家的综合素养。什么叫综合素养？就是包含技术、专业素养在内的全面素养。技术是前提，学书法肯定先学技术，而且一生都永远没有尽头，没有止境。不能说研究了二十年的技术，今后就可以不研究了。有人说书法家写字不重要，关键是读书。读书一点都没错，写字不重要这话肯定错了。你去考驾照，师傅说开车不重要，关键是读书；去学射击，教练说打枪不重要，关键是读书。你信不信？所以技术是永无止境的，没有离开理念的技术，也没有离开技术的理念，理念和技术永远是人的两条腿，缺一不可。

先说技术的积累，技术的积累非常重要。第一，就是学习的三要素：向谁学、学什么、怎么学。我们一辈子都要去解决这三个问题，不同阶段要有不同阶段的人来引领。

我们有很多错觉，一般人的理念是第一步要努力地成为三流，然后再从三流努力成为二流，再从二流努力成为一流，这是大家普遍的思维形式。这种思维方式是大错特错的。当你成为三流的时候就和一流无缘了。为什么这样说？当你选择了造拖拉机，哪怕把拖拉机造成了奔驰的品质，它还是拖拉机。谁能把拖拉机造得非常好，最后变成了飞机？永远没有。选择太重要了，当你选择了三流就失败了，我们是要做一流的初级阶段。

你选择当大师，不是说选择了就可以马上成为大师，但选择的这条路是通往大师的路，如果你选择的不是通往大师的路，怎么可能最后修炼成大

师？要努力地从初级走向中级，再走向高级。要成为大师，这是你的唯一目标。如果目标就是来参个展，当个会员，那起点未免太低了。

很多人问我怎么才能入展？我说要保证百分之百入展，你就自己办个展览。你只管写好作品，只管把自己的境界提高，只管把自己做成超一流，不展你展谁？但这个过程是很艰难的，不是今天凌云壮志，明天就有人找你展览。有一句话叫"板凳要坐十年冷，文章不写一句空"，即做学问要耐得住寂寞，人生是场马拉松，做学问更是。所以要想在书法的马拉松上取得成绩，第一是选择好老师，老师要找明白的，而不是有名的，有很多有名的太江湖。一定要找明白书法之理、明白书法学术规律的老师。学什么和怎么学，只要把第一个问题解决好了，后面的迎刃而解。你找到了好医生，他给你开了药，一天吃几次，还会有错吗？医生找对了，病就治好了。有时候给你揉两下，哪怕不吃药病照样好，关键是医生。

所以找老师是最重要的，这个是学习的三要素。把握了这个，又知道我们怎么整体地推进，在专业的这一块你就会不断地做有效积累。任何忽悠都没用。书法家第一是写字，它是建立在努力地掌握了书法艺术所有的技术之上的学术积累和人生体验。大家记住，这个是前提，综合素养是以写字技术体系为核心的。

第二，跟书法最近的艺术门类是音乐。大家注意，不是绘画，书画同源是说画画和文字的诞生都是从物象的归纳描绘开始。这里有一头牛，画画要画这头牛的样子，写字则是让别人知道这有一头牛。但是最初没有文字，要归纳一头牛的特征出来，所以文字是抓特征。画画就不行了，你不能把老牛画成小牛，不能把水牛画成黄牛。文字只要会其意就行，画画是要观其形，它们有本质的区别。

音乐和书法的基本审美品格在本质上有两个元素是最相近的。第一是时间。音乐是靠音符的顺序来完成的，也就是说不能把音符顺序颠倒。我们大家都知道哀乐，其实哀乐是陕西民歌里面很欢快的一首曲子，把节奏一拉长、放慢后就成了哀乐。也就是说这个节奏和顺序是不能变的，一变就坏了，所以说时间是音乐的第一生命元素。第二是空间。音符是在顺序下靠强弱和长短交织、碰撞产生的空间感，就是说时间下的空间交织形成了音乐之美。而书法也是时间下的空间状态形成了书法之美。请注意，书法是靠它的

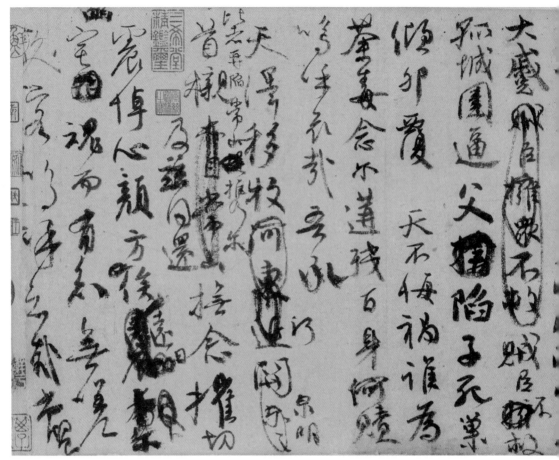

唐·颜真卿《祭侄文稿》

笔画顺序、书写过程来决定它的时间性的。

　　当书法家完成一件作品的时候，哪一笔在前，哪一笔在后表现得非常清楚，尤其是在草书里面。这个时序下它的强弱、空间、挪移，笔画的伸缩一下就展开了音乐般的空间之美。一般的人看书法是死的，就好像不懂音乐的人拿到乐谱一样。但是音乐人看乐谱的时候是死的还是活的？它是不是旋律？音乐人一看即知。反过来，我是书法家，我看到颜真卿的《祭侄文稿》，马上能够清楚它是活的还是死的。它是书写过程，是颜真卿在那个情境下情绪的宣泄，在我的眼睛里，所有的书写都是鲜活的过程。

　　当我们走在展厅里面，书法作品能够把我们带进一个情景，让我们热血沸腾，就是因为这个过程是鲜活的。看到任何碑帖，哪怕是相对静止的小篆

《峄山刻石》，也是鲜活的书写过程，有音乐般的书写节奏和人的状态。所以说真正进入了这样的状态，才贴近了艺术的书法，才能远离工匠书写的书法。艺术的书写是音乐般节奏下情绪的表达，这方面的慧根是需要培养的。舞蹈是把音乐变成了一个可观、可感的视觉存在，我们现在的摄像可以把舞蹈的过程记录下来，书法不需要摄像，我们可以从张旭的狂草里面真正看到类似于舞蹈的那种线的律动，如果你要做一个书法家，对音乐的观照、喜爱和感悟是你得以真正进入书法艺术的一个途径。

音乐之外是文学。如果我们不是站在一个当代的角度来看书法艺术，应该是把文学摆在音乐的前面。我们和古人的角度不一样，我们现在是视觉书法，是艺术书法，是21世纪文化背景下的书法艺术观照，自然要把音乐放在第一。

　　文学为什么重要？书写的情趣、书写的品位、书写的格调的定位都是通过文学这个层面来决定的。要写好《念奴娇·赤壁怀古》，一定要调动自己的情绪来书写。我们只有真正懂得中国文学，进入中国文化深层次来理解苏东坡的"大江东去"，才能调动起情绪和审美意识。我们写李白、杜甫的诗，写历代那些文学家经典作品的时候，要读懂它，会古人之意，在这种情感下会用小楷去抄"大江东去"吗？写"杨柳岸晓风残月"的感觉跟"大江东去"是一样的吗？笔墨带动了情感，这个情感的引发是哪里来的？就是文学。也就是说不懂文学，就丧失了一种重要的资源，它是书法家情绪、情感调动的源泉。我们可以看到苏轼"明月几时有"的那种抒情，也能够看到辛弃疾词里面的金戈铁马，这些都可以在笔墨里面表达出来。书法就是让你不懂文学，也能够感受到笔墨里带来的这种情感。

　　现在有很多人提倡写自作诗，一个人一辈子有几首自作诗我觉得也不是什么坏事。诗不在多，一首《春江花月夜》就让张若虚成了千古大师。现在很多人写诗，诗写得再多都没有意义，一定要锤炼，一生中有一二十首就足矣。如果办个个展，写的诗主要以历代经典文化、经典文学内容为主，别人走进去一下子精神就提升了，这个是《春江花月夜》，这个是《蜀道难》。如果走进去全是自己写的诗，别人一读是什么感觉？本来这个笔墨还不错，结果诗的内容全是僵尸。有几首诗证明你有这方面的修养，在这方面用过心了，足矣。

　　文学素养是很重要的一个板块，有两个要求。第一，读懂古文，不能误读。前几年有个笑话，少年宫的老师辅导学生写字，给学生选的诗是"春宵一刻值千金"，他可能觉得是"少壮不努力，老大徒伤悲"的意思。第二，要读懂它的现实意义，即古诗在当下的意义，它的引申意义和现实意义。如果纪念建国周年、建党周年，所选择的诗、词、歌、赋，在某一个层面要跟这个重大事件的意义相吻合，这就是文学素养。同样你要参加一个展览，选择的书写内容就要跟它的主题有契合的地方。抒情还是励志，有不同的材料，这方面的修养尤其重要。第二点是建立在读懂的情况下。对现实意义的把控，这也是作为一个艺术家非常重要的素养。

　　还有什么跟书法艺术有直接关联呢？大家注意，书画同源，我们把美术放在文学的后面，第一是音乐，因为它跟书法太近了。第二，文学上的表达

印女六朝山色映尸千里江聲枕邊
盖祖游题江蘇鎮江北固山祭江亭
有聯語云六朝山色收枕底千里江
聲到枕邊斯語入印胸懷吞古
目极千里贖達兩自信
印面方寸鐫字多知局却游刃有餘

洪厚甜行书《印章题跋》

对你审美意象的引发，通过它的现实意义调动很多资源，让你作品的文化内涵不断地加深，也彰显了书写者的文化素养和品位。第三就是绘画，绘画也很重要。

真正高手的书法是有画意的，笔墨是立体的、有情感的、有画面感的，这种画面感不是把"山"字写得像一座山，"水"字写得像一摊水，而是笔墨之间有意象。一件楷书作品，带给人的意象像一幅工笔画；一幅行草书可能是像黄宾虹山水画那样深沉厚重，或是像画黄山那样朦胧、模糊，模糊里面有意象，混沌里面有清晰。我们去故宫博物院看明清画家的山水册页、人物册页、水彩瓜果册页，尤其是清代很多画家在这边画了一块小斗方，书法家在空白处题字，就感觉这两件作品的意境那么和谐融洽，那么一体，因为他们的审美感觉在一个频道。

篆刻的学习也是一样，不只是某个字，而是印面给你带来的一种审美的感受。所以说作为一个书法家，如果没有对中国的绘画成体系地了解，作品的含金量就要打折扣。我们所说的文化积累是什么？这些都是文化积累，而不只是看了多少本书，背了多少首唐诗、宋词。也就是说在积累专业的时候，对相关的艺术都有体察，不是写这一笔是用了画竹子的手法，写那一笔用了画石头的感觉，这些都是形而下的，一定要做形而上的领会。

绘画之外还有一个大的体系，就是建筑。我们对建筑的形容是什么？无声的音乐。建筑的造型讲究韵律美，建筑之美是取法于大自然的形态，会看建筑的人就会看山水，反过来说，能够看得懂自然，就能看得懂建筑，建筑给你带来的东西是大自然里面被提炼以后的东西。鸟巢这个建筑是真的很伟大，有文化含量，真正体现了这个时代的人对大自然的情感，体现了人回归自然的一种向往和热爱自然的一种情怀。

还有很多很多因素，包括摄影、油画、雕塑等等，都可能给你带来感觉，但是不外乎就这几个类型，从音乐到文学，从文学到绘画，从绘画到建筑，衍生到一切相关的艺术，最后跟大自然相融汇。所以，你的胸怀是不是博大，你的视野是不是开阔，进入到这几个体系里面你还会是一个单纯的书法家吗？

但是我第一强调的还是专业素养，对专业技术的追问永远是要放在第一位。要清楚自己的身份是书法家，专业是书法，随时提醒自己，从一个书法

家的综合素养来说，前面这几个大的方面就是主体的。还有几个方面要提醒大家：作为一个书法家，应该对使用的材料有所了解。

材料包括几个方面，第一，毛笔。当一个书法家连毛笔都不在乎，还写什么呢？我去讲课，大多数学生用的毛笔都不行。古人说"唯笔软则奇怪生焉"，毛笔的腰不能粗，一粗它的偶然性就没了，它就成为一个必然，当你的工具成为必然性的时候就成了硬笔。毛笔腰粗了在纸上转身也不方便，翻折更难受。所以毛笔一定是要瘦腰，跟我们对人的审美是一样的。

毛笔可以有软有硬，但是以软为高，能够用纯羊毫的是一流高手。用纯羊毫，才能真正调动、感知毛笔的自身组合所焕发出来的魅力。不是什么东西都能做毛笔的，刷糨糊可以，写字不行，所以选择毛笔要非常用心。写楷书笔锋略短一点好，不要认为楷书是用藏锋写的，心思都在驾驭毛笔上，怎么能忘掉毛笔呢？执笔的最高境界是没有毛笔，就像脑袋每天都长在我们的身体上，我们去想过吗？

对技术越讲究的，锋越短；对抒情性、随机性、偶然性要求高的，那锋一定要有点长度。沙孟海不用长锋笔，笔管很粗，吴昌硕也是用短的，但林散之的锋是很长的，他笔尖用得多，铺毫的时候绝对不会按得太死，所以才有林散之的书风。每一种书风都跟毛笔工具息息相关，写什么样的风格选择与之相应的工具，这是非常重要的。写小楷，很多人用的笔腰太粗，锋太短，这种笔好看不好用，好的小楷笔毛不要太多，多了就没有随机性了，如果写馆阁体的话那种笔很好用，但是写抒情性的小楷就不行。

第二，纸张。纸太重要了，书家离开纸哪里还有书家呢？书法家就是要在纸上写字。酒仙家里没酒，那叫什么酒仙呢？所以纸是非常重要的，但是现在的纸越做越糟糕，投机性越来越强。市场上有国展纸，一追问都是喷浆纸，过二十年就坏了。当二十年后成为大书法家的时候，你人还在，作品没了。颜真卿离我们一千多年了，《祭侄文稿》还在，而且以现在的科技条件，再放两千年也没问题。可以看到，真正的纸都能留存千年。现在的纸写上去好像还行，但是只有一个感觉，就是黑。好的纸张是墨分五彩，笔慢的时候是一种感觉，笔快的时候又是另一种感觉。先蘸水后蘸墨是一种感觉，先蘸墨后蘸水又是另一种感觉。长锋是一种感觉，短锋是另一种感觉。这种纸才是真正的好纸。

原则上来说，红星牌的纸一般也要放五年以后再使用。就好像酒厂，喝到的酒都不是今年酿的，好酒都有存放期的，今年卖的都是五年前的酒，纸张也是这样。但是我们现在哪里是这样做的？真正的好纸都是二十年以前的，最好是二十五年以前的。只要能买到二十年前的纸，不管是哪个牌子，都不会差的。这是收藏的纸，平时用的纸，写"二王"小楷、"二王"小行书、米芾行书、苏东坡行书、黄庭坚的手札，都要用偏熟的纸。

写元代以前的书法，都用偏熟的纸，字一下就来精神了。写明清的大草不要在熟纸上写，写隶书一定要用生宣，偏生一点的纸。写篆书，尤其是小篆，一定不要生宣，大家注意，大篆可以用生宣，小篆一定要偏熟，跟写中楷和小行书这些纸一样。通常练字用的纸，一种是机器纸，一种是手工纸。手工纸一定要用光面，机制纸一定要用毛面，这样才有摩擦。什么叫综合素养？当书法家连这些都不知道，哪有什么综合素养？此外要提醒大家的就是洗毛笔，笔根一定要洗干净，笔根洗干净了，毛笔才能洗干净，再用吸水的纸从笔根往前把水吸干，毛笔才不会坏，越用越好。

第三，墨。因为现在大家基本上不用砚，故墨汁就很重要了。练字就不说了，真正要创作请务必不要用差的墨汁，一定要用正牌的、一流的墨汁。那些发臭的墨都是冒牌的。一得阁的墨汁在市场上有很多是冒牌的，一得阁的还要加日本玄宗墨汁。日本的技术确实很好，他们做的墨不得不承认，

明·王铎《忆过中条山语轴》

北宋·黄庭坚《苦笋帖》

在碾磨的时候细腻度比我们做的墨细腻度要精细得多，磨得越细，墨汁进入纸，抓纸的感觉就越准确，笔痕就越清晰。

这里给大家做的这些交流，由专业而衍生。这些之外的文、史、哲的涵养，对一个人内心世界的充实和提升更有重要的意义，也就是说诸子百家这些文化素养，都是我们在一生的学习中要不断地充实和提升的。以上所言，即为一个艺术家的综合素养。

书法与写字不能混为一谈

现在的书法艺术教育存在一种不健康的状态，那就是"先天不足"。我们都知道小学教育是知识性的，中学教育是技术性的，大学教育是理念性的。因此创造性思维培养才应该是大学课程的主要任务。但因为很多的小学、中学里没有书法课，所以很多书法专业的学生没有经历初级和中级的教育，直接就开始了高等教育。这样的结果是很多大学生在四年的学习里，有三年时间都在补初级和中级的课，只有第四年才有一些大学层面的课程。这

种书法艺术的教育模式很难发挥它高等教育的作用。因此近年来，书法界的两会代表都在呼吁书法教育走进中小学的课堂。

不过这样一来也产生了很多问题，比如中小学缺乏相应的师资力量，教学条件不允许等等。最大的问题还是在教育理念。现在很多人将书法与写字的概念混为一谈，甚至有不少老师也认为学校里已经有了学习写字的语文课，还要书法课干什么？他们觉得书法教育是多余的。

我认为要搞清楚这个问题，就要先弄明白写字和书法有何区别。

写字是准确地书写汉字，让书写准确传递汉字背后的意思。而书法艺术则是通过线条和线条的空间关系组合，反映和记录书写者的审美情感。我们在写一个汉字的时候，无论是长的、扁的、方的、圆的，同一个字基本只能表达相同的一个意思。但在书法作品中，如王羲之的《兰亭序》有二十多个"之"字，每个"之"各不相同，它反映出了完全不同的审美趋向。就像一个人，不同的情绪变化和肢体语言传递出的信息也就完全不一样。

书法艺术不仅是书写技能教育，也是文化素养的教育，通过对书法的学习，能够改变和提升一个人的基本文化素质和素养。我经常跟学生说"书法是进入中国文化内核的便捷通道"，中国书法艺术中两个最重要的元素是黑墨和白纸，是所有艺术中元素最单纯的。书法的动静，书法的快慢，书法的方圆，书法的轻重等等，全都对应了中国的哲学思想，它深刻地反映了用二元来对应世界。

一个国家在世界上存在的标志，非常重要的一点就是要有独立的文化。书法艺术是离每个中国人最近的一门艺术，它不存在受众问题。为什么？汉字书写是我们每个人生活的重要内容，认汉字是我们生下来就要做的事，进入学校后也要认汉字、写汉字。汉字已融入我们的生活，融入我们的血液，因此这门艺术具备最优良的普及条件。

《兰亭序》"之"字

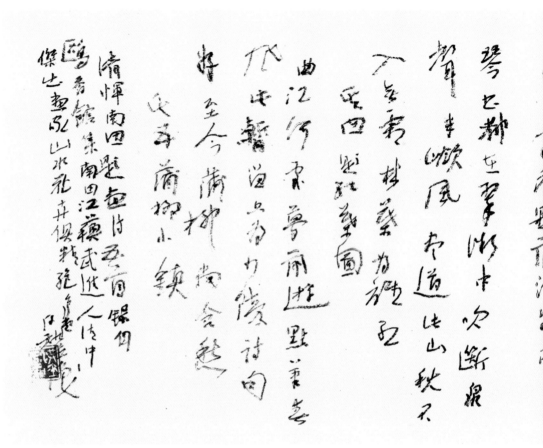

洪厚甜行书《题画诗五首》

　　我希望从现在开始，从每个人开始，都来学习书法艺术，并不是要求每一个人都能成为书法大家，而是用我们的努力来影响下一代，通过关注书法文化，倡导书法生活，来丰富我们的人生，提升我们的素质，拔高我们的品位。如果书法能够走进每一个家庭，成为每个人生活中必要的一环，那带来的不仅是书法的繁荣，同时也是中国文化的繁荣。

　　书法艺术之美是笔墨之美，是笔触传递的枯湿浓淡、快慢轻重等细微差别所带来的视觉感受，是在各种线条组合疏密交叉重叠环绕中，向世人表达创作者的审美情趣。书法艺术难就难在欣赏它的时候，需要一定的专业积累，也就是说要懂音乐才能欣赏音乐，要懂绘画才能欣赏绘画，所以一定要懂书法才能欣赏书法。

　　以下是对学员书法问题的解答：

问：我们该怎样去学习书法？

答：书法是一个专业领域，它的学习需要方方面面的积累，所以有一个好的领路人至关重要。因此我一直在说，自学书法没有成功的可能。我总结了书法学习的三个要素：第一是向谁学，第二是学什么，第三是怎么学。只要解决了第一个问题，找对了老师，后面两个问题也能迎刃而解。没有好的老师你肯定不可能选择恰当的学习范本，更不可能掌握正确的学习理念和技巧。

在我学习书法的过程中，老师们给了我极大的帮助。我的第一位老师和第二位老师分别是李良栋和蒲宏湘，都是齐白石的再传弟子。第三位老师张海曾是中国书法家协会主席，20世纪80年代我在他那里读研究生。

问：初学者学书法，有什么好的字帖推荐？

答：初学者如果只是自得其乐，临摹名碑名帖，行楷是最好的，比如赵

孟频的。但真正要学书法，需要从线条开始培养，要从篆隶书开始练习。但前提是要跟着老师学，只有在老师的专业指导下，对篆隶书的学习才是真正书法艺术学习的开始。

问：学习书法苦吗？

答：每个人有兴趣学习一件事，都不是因为苦才学的，而是因为里面甜。学书法，在使用毛笔时会感觉到自己就是将军，是主宰，个人的人生境界也在不断提升，这是一个非常享受的过程，绝对不苦。我学了三十多年书法，从没有感受到苦，只有快乐。

问：现在有不少人在公园里用毛笔蘸水写字，这也是自得其乐吗？

答：这种现象应该鼓励，我也很钦佩这些人，他们将书法作为一种生活，只要能够从中找到快乐，怎么玩都行。但要提醒一句，浅层次玩的是浅层次的享受，如果能上更高境界，得到的享受也不一样。有句话说得好："一楼得一楼的快乐，二楼得二楼的享受，三楼得三楼的幸福。"

第十讲　晋唐碑帖经典学习举要

钟繇《荐季直表》

钟繇是三国时期魏国的书法家，在中国书法史上，钟繇被称为楷书的开山鼻祖。钟繇的书法是在汉魏时期孕育出来的，据历史记载，王羲之、王献之都是传承了钟繇一脉。在我们学习书法的过程中，小楷是一个非常重要的板块。尤其是在楷书刚刚萌生发展初期，小楷的使用是比较多的，在传世的历代的名帖里面，小楷也是非常重要的宝库。因为古人的书法都是以实用为主，在古代，小字的实用性是最强的。

从钟繇的《荐季直表》的墨迹来看，钟繇的楷书应该有这样几个特征。第一，用笔淳朴。为什么说用笔淳朴呢？他的毛笔在点画运行过程中是没有过多修饰的，这个是源于对隶书的技法继承。第二，结体儒雅。整个结构取横势，点画与点画之间已经从隶书简单的排列，完全发展到了以点画的呼应、点画相互的欹侧作为它主要的构架形式。隶书与楷书非常明显的区别就是隶书的线条是排列以后的并列组合，部首与部首之间是平行的、独立的。楷书非常重要的特征就是点画与点画、局部与局部、部首与部首之间相互照应。钟繇楷书的古雅既是他用笔淳朴带来的，另一方面也源于他结构取横势。第三，点画厚重，有很强的摩擦力。虽然是小楷，但是钟繇点画也古朴厚重。整个体势具有浓厚的隶书意趣，映带生动，古朴又不失随意，笔墨流走的过程生动自然。在章法上是以古代常用的手卷的形式。第四，字距小于行距。这义是一个不同于隶书的地方，隶书往往是行距小于字距，这也是钟繇楷书成熟的一个重要标志。

三国·钟繇《荐季直表》（刻帖）

钟繇的楷书尽管意趣古雅，但在技术的层面上它是从汉代蜕化出来的，所以在技法的取法上、学习上，它不是楷书技术最成熟、最完善的作品。只要对整个楷书的技术体系有了深刻的领会和把握，而且灵活地运用，那么反过来以丰富完整的技术体系进入对钟繇楷书的学习，就会对钟繇的楷书有一个建设性地学习，既在意趣、意境上受他熏陶，又能在笔墨上准确理解其技术内涵，甚至可以具有创造性的在钟繇的技法艺术上加以完善和拓展。

多年来我们都有一个心结，就是中国的书法艺术每况愈下，一代不如一代。尽管科学技术的发展日新月异，但是思想的发展、文化的发展与科技不同。同时我们也要知道，我们和古人相比，科学技术发展带给我们很多便利，我们今天能以电视的形式向全国传播学术，把书法艺术的教学通过高清晰的电视设备，准确地把以前小范围书斋里面的示范教学传达给千家万户，实现全面覆盖，这就是科学技术带给我们的便利。还有一个最大的便利就是通过近一百年的学术发展，才有了对中国艺术史彻底的梳理。对这些历史资料的梳理又让我们宏观地把握书法史，定位书法史的发展过程中的行为价值，使得每个书家的艺术成就、每件作品在书法史上的客观地位，有了非常清晰的定位，非常客观的学术判断。

钟繇用笔的朴、厚都是那个时代所特有的一种状态，笔墨流走之间古雅自在，楷书的点画形态已经非常完善，和王献之的《玉版十三行》相比，线条的敦厚古雅、淳朴非常明显。每个字都非常收敛，横向取势，书写的过程中有很多章草的笔意，故而予人以古雅的感觉。笔墨自然地流走，没有过多的修饰。在写它之前，更多的是感受古人在书写时的一种情态，用笔的状态、结构。对《荐季直表》的临写，我们要把握在古朴厚重的线条的基础上，用笔的转换所带来的空灵状态。

三国·皇象《急就章》（局部）

王献之《玉版十三行》

　　《玉版十三行》是王献之书法最有特色的一件作品。它的书法形态隐去了隶书和北魏书法表象的硬和挺，结字以字赋形，完全形成了楷书的规范的点画形态和自然结构。在这里要提醒大家的是，我们在学习楷书的时候千万不要以小楷作为入门的范本。小楷在一个很小的空间里面包含了非常丰富的技法，"二王"复杂的技术系统浓缩在一厘米左右的字形里，然后再经过刻帖，刻的过程中对它的笔触又有破坏。

　　王献之的《玉版十三行》，前人对它风格的评价是体势秀逸、虚和简静、灵秀流美，与文章内涵极为和谐。体势秀逸就是它的造型是非常唯美的；虚和简静就是点画在运动过程中的态势，势很活，力很活，流动感强，点画与点画相生相安，极其和谐，没有多余的技术技巧；灵秀流美是指它的风神简静，跟它的秀逸又是一种呼应。可以说《玉版十三行》的点画真正做到了珠圆玉润，精力弥漫，真气充裕，每一个点画气息都醇厚饱满、充盈，字与字之间过渡自然、错落有致、极为和谐。整体的字势以正面为主，辅以欹侧，我们在王献之的楷书里面看不到特别明显的粗细对比，它表现了晋代人的自在、自由、自为的文人的洒脱精神，充分体现了晋代书法家、文人雅士的笔墨韵致。所以在对《玉版十三行》进行学习和研究之前，要做足够的前期准备工作。

　　我们把握在笔墨上点画中段的实，就是王献之的笔墨，它的轻灵、空灵、虚和不是点画笔触在纸上的这种外部的跳荡。它和智永的《真草千字文》有相似之处，线条的中段是实的，没有在线条中段做过多的起伏，这也是它区别于隋代楷书的一个非常重要的特征。那么这种虚和又是怎么透露出来的呢？就是靠点画与点画交接的空间处理，靠点画用笔的收敛，这是它区别于智永《真草千字文》的非常重要的特征。智永《真草千字文》的笔触、笔势非常外露，看得出毛笔在纸上的映带技术、转换技术等细节，而王献之的《玉版十三行》写得极其收敛，但是它中段的用笔和智永《真草千字文》有相近的地方。

　　在具有内涵的、含蓄的楷书里面要做到气脉贯通，在这一点上《玉版十三行》又同哪一个相近呢？虞世南的《孔子庙堂碑》。虞世南的书法直接

东晋·王献之《玉版十三行》

继承了晋人的韵致。我们在楷书创作的过程中，尤其是初、中级学习者，关于点画与点画的交接，要多去体察古人的这种空间交接关系。做到宁断勿连，宁虚勿实。通过《玉版十三行》的学习，可以提升我们楷书的书写和运用技术的境界、层次。

在临写《玉版十三行》的时候，字大小控制在三厘米左右。在通临、体验性临写的时候可以不要横格，但是进行单个字的空间研究、比对的时候，可以叠成方格来对它的体势、结构进行体察。另外，笔尖的使用是非常重要的，要看清楚它的点画形态、疏密以及字的字势。书写的过程中线条的弹性都需要仔细去体察的，要明白通过点画的起伏才能生发韵律。它的字形的圆势和方势都非常有特色，线的弹性和舒张都要通过点画生动的映带写出来，这种映带又不是表象上点画与点画之间的关系，更多的是一种势态上的呼应生发。此帖在写的过程中将点画内的提按进行了弱化，这就是晋代楷书所流承的隶书意蕴。比如它的撇就没有《董美人墓志》的那样浮，而是更加质朴。

对王献之《玉版十三行》的临写，需要在一个富于节奏的过程中来完

成，在一种圆转流畅的过程中表现出丰富的技巧。这就要求我们对王献之楷书技法要有精熟的把握，从而通过笔墨的顺畅运动达到节律的自然流露。笔墨的运动和人情绪的律动要高度统一才能够做到这一点。王献之《玉版十三行》的点画是在行书的节律下完成的组合和书写，它流美的感觉从哪里来？就是驱毫之间的这种势态。表象上看，它是断开的楷书，仔细推敲，它完全是行书的用笔，它的势态、节律需要在一定的速度下完成。在书写过程中要有速度，那必然要求我们对点画的表达要准确，对字形的结构、字势要有非常熟练的掌控。如果我们在书写的过程中边写边摆，点画完全是拼凑出来的，哪会有这种生动呢？我们要充分体察王献之调动笔墨、完成整体书写这样的一种节律。

　　我们强调在把握王献之的书写风格的状态下，来对它的技术进行细节和深层次的追问、探究。那么他是一个怎么样的书写状态呢？自然流美，是一种对技法、技巧、结构、章法高度熟练前提下的一种流露。我们在这个基础上再来对《玉版十三行》进行研究，就找到了一个出发点。对《玉版十三

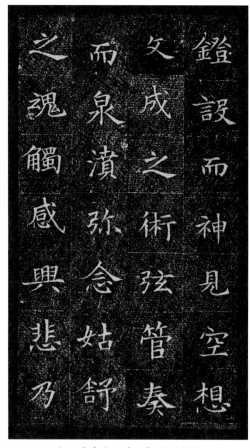

隋·《董美人墓志》（局部）

行》的临写不要停留在点画的刻意塑造，也就是说《玉版十三行》的点画实际上是没有固定的形态。

王献之《玉版十三行》的折有一个共同的特征：平压。这个技术也在智永《真草千字文》以及《董美人墓志》《龙藏寺碑》里面有所运用，也就是说唐以前的楷书基本上以平压作为它转折的技术。点画内的平压这一技术的应用能够给人感觉在小字尤其是小楷书写的时候提升力量感。

王献之的《玉版十三行》是在一个快速、流畅的过程中表现的，那么流畅之中的静态之处就非常重要。我们一眼看去字是飞动的，仔细一推敲，所有的转折处都非常重要。还有一个需要注意的，就是撇。如果说一个点画间有重和轻、粗和细的对比，那么就是它的撇捺了。在王献之流畅的书写过程中，飞动的态势下，我们除了在转折处找到了一个静点，是不是在撇的起笔前半处又找到了一个静点呢？我们知道撇是要迅捷出锋的，其快慢对比是所有点画里面最强烈的，但是入笔处肯定是慢的，是需要停留的。那么在撇的静和动对比之间，因为其点画自身的对比关系，所以撇的静在所有的点画里面表现得特别突出。这个时候撇的入笔才成了跟折呼应的一个地方。当一根线和一根线相交，也即两个点画相交处是一个最实在的交接，这两个点画交接处也是静点。

《玉版十三行》的结字收放是根据字的自然造型来完成的。隋代《董美人墓志》也有自然的伸缩，但是其整个字是方体，变化以后没有失掉它的

方。《玉版十三行》结字舒展开张，并不刻意地把字在一个方正之内来书写。我们通过这个对比就可以看得出王献之对结构的紧和放做了非常恰当的对比处理，每一个字的字势都做了非常恰当的对比变化。相同的点画书写结构的不同，反映出的神采也就不同。

东晋·王献之《玉版十三行》局部

除了收放关系之外，还有一些字在空间处理上忽然变大。比如"嗟"字，左右的距离同点画与点画之间的距离拉得很开，这个是加大空间的处理。"佳"字也是王献之加大空间处理的一例，增加了字的错动。尽管王献之的点画没有什么奇特的处理，但是他对字势的处理特别讲究。这些都是王献之书法得以在字里行间体现出起伏的一个非常重要的元素。在行与行的空间处理上，行距与字距相近，所以说我们看王献之的整体章法感觉到的是茂密而疏朗，即看上去非常平均，但是里面又很透气。靠什么？就靠字的大小伸缩、字的左右挪动、字本身的空间处理变化，所以它显得茂密而透气。

《玉版十三行》虽然是一件小品，但是气象万千，为我们在楷书的书写上提供了一个非常经典的范式。用笔的流转自如、点画的飞动飘逸、势态的舒展，再加之线条内部的这种平压、中实，构成了《玉版十三行》既古雅又飘逸秀丽的艺术风貌。《玉版十三行》的学习需要花大力气，在对隋、唐传统技术体系积累的基础上进行升华和提升，这将对我们书写楷书、表现楷书、塑造楷书的艺术风格乃至于提升我们书写者的艺术状态，起到非常重要的作用。

《龙藏寺碑》

《龙藏寺碑》的点画多隶意，一般的学习者比较难以领悟，容易用一些唐代楷书的技术技巧把它简单化。起笔处往往是决定点画意趣、笔墨意趣的重要元素，在《龙藏寺碑》这种有北碑意趣的作品里面，线的切笔和字的挺直缊藏着很多隶书的意趣。《龙藏寺碑》把外在的隶书的一些形态元素抹去了，但是它保留了线内实实在在的隶书的平实质朴和北碑的劲直、厚重。

在处理点的时候，《龙藏寺碑》表现得更加朴实。唐楷讲的是姿态，注重线和毛笔在纸上的弹和起伏，讲究一种空灵的感觉，线与线之间有强烈的呼应。而北碑讲究线的体积感和内在的朴、重。斜钩也是，北碑是推，唐楷是靠线的弹性来提、拽。唐楷有提之意，北碑有按之意。唐楷写的时候毛笔是拎着走，北碑写的时候毛笔是抵住走；一个是向上用力拎，一个是向下用力抵。所以说，同样相近的形态产生了不同的意趣。

《龙藏寺碑》的折笔非常有特点，特别是宝盖头的书写技术，往外推然后再往里压。这种形态在唐代楷书里面只有虞世南一位书家继承了。虞世南的楷书转折处多用此法，但是虞世南也把其中的意趣写得更加中含，可见虞世南是从隋代入唐的书法家。如果我们仅仅是把《龙藏寺碑》写成全部纯粹的唐楷笔法，那就不是《龙藏寺碑》；如果把它单纯写成了北碑技术，也不是它本身。我们在对《龙藏寺碑》进行分析学习的时候，就要注意这种在一个字里面的技术的交汇，它也给我们提供了一个信息，即北碑和唐楷的技术并不是截然不相容的。当明白了《龙藏寺碑》和北碑中间的意趣变化以后，我们在表现它的时候就有一个比较清晰的思路。

《龙藏寺碑》的捺画也有北碑的意趣而异于北碑，有唐楷的势态而异于唐楷。我们以唐楷笔法来对它进行表现，就少了毛笔和纸的摩擦，故缺少厚重之感，多了空灵之意，多了弹性而少了中段的平实。在技术技巧上，唐楷入笔之后顺势而提，而《龙藏寺碑》入笔之后逆势而推。《龙藏寺碑》的难度大就大在要把北碑的意趣巧妙地、自然地向唐代的楷书体系靠拢。如果纯粹是北碑，棱角非常分明，相比于《龙藏寺碑》，又少了流动的势态。所以北碑有粗犷而没有《龙藏寺碑》的韵致，所以在写《龙藏寺碑》的时候，点画的韵致就是要通过唐楷的势态来表现的，这是介乎北碑和唐楷之间的一种状态。

平捺之外还有斜捺，比如这个"大"字，与褚遂良《雁塔圣教序》有非常相近的地方。这种斜捺在唐楷里面几乎没有，它保留了北魏楷书的意趣，但又不完全同于北魏时期楷书的笔触。所以在写的时候入笔以后再压，注意有一个往外推的势的转化，这是唐楷没有的。

隋·《龙藏寺碑》
局部

《龙藏寺碑》字内的空间趋大，这是《龙藏寺碑》予人以空灵的一个非常重要的原因。另外我们在临写的

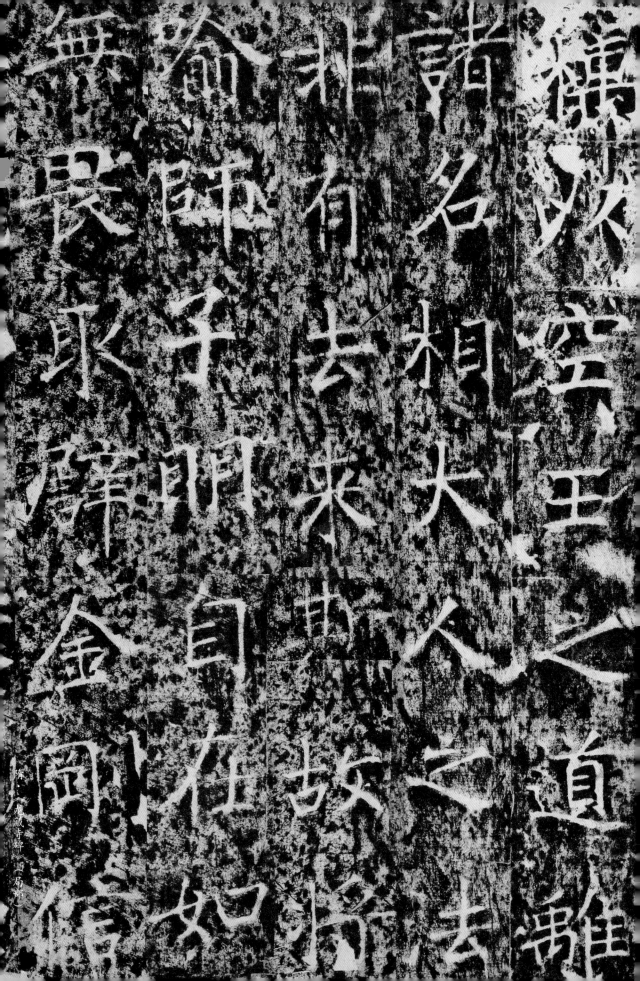

無　喻　非　靖　儺
晨　師　有　名　涿
眹　子　去　相　空
辟　明　来　夫　王
金　自　甘　人　之
圖　在　故　　　道
如　　　　　　　難

时候，局部与局部之间的相生关系需要认真领会。横画之间的动态相生，左右关系的相生，内外关系的相生，上下关系的相生，左右之间的欹侧，外部的环抱和里面聚合的关系，都是《龙藏寺碑》这种隋代楷书向唐代楷书发展的一个非常重要的元素，是《龙藏寺碑》相较于北碑一个重要的发展态势。这种宽博又不松散的空间处理也是《龙藏寺碑》的一个重要特点。

《龙藏寺碑》的宽博还体现在包围结构的字里面，使得局部之间的空间显得特别突出，这些都是我们要注意的，这些空间处理在唐楷和北碑里面都很少见。也有一些字在《龙藏寺碑》里面处理得格外的紧，这些都是比较特殊的。这说明什么呢？说明一件优秀的艺术作品决不会按照一种单一的技术去处理，而是以一种技法为主，然后再辅以其他的手段。如以宽博为主，同时就会辅以一些特别紧的字。

《龙藏寺碑》的结字还有一个非常重要的特征，就是左右开张而且是平行对称的，就是不管它怎么欹侧相生，它都是平行的，大量的字都是对称的，给人一种平衡、正面示人的感觉，左右看上去很均衡，这些都是造成它看上去宽博、透气的重要因素。像这种态势在褚遂良的《伊阙佛龛碑》里面继承得比较好，整个字都是以非常正面的形象、宽博的空间来示人。

那么《龙藏寺碑》有大量的平衡、平均的字形，有没有反方向的欹侧呢？肯定有。如果每一个字都单纯地处理成均衡的态势，没有一些欹侧的字来调剂，就会变成一潭死水；同理，如果没有平正只是欹侧，那就是一团乱麻。我们在学习一件碑帖的时候，分析它的技术特点的时候，或者注意到了一个比较让你关注的特征的时候，要学会顺藤摸瓜，顺着这个整体的技术处理手段往反方向去体察它的某些存在。

当我们把字与字之间的组合关系进行了分析，点画之间的衔接关系做了分析之后，我们就可以观照它整体的章法。《龙藏寺碑》整体的字势开张，趋于正方形，但左右的空间大于上下的空间。这是什么意思呢？就是上下点画的空间距离在处理上是密集的，左右的空间距离是夸张、舒朗的。横向展开的势在气度上、气魄上、格局上要比纵向展开的字大，这与隶书的势态暗合，或者说这也是隶书的空间结构在该碑里面的一种反映。在了解了局部之后就要多观察分析它的整体章法特征。当我们观察它整体风貌的时候，就不仅仅是观察一个字的状态，要把每一个字的状态都放在一个特定的环境中来

考察，体现出它的价值。要把我们平常学习中所领悟到的原碑的用笔特征、特色、特点有机地运用到整个临写之中。

对《龙藏寺碑》整体临写的时候，要注意字的上下距离要小于左右的距离，每个字的重心有上有下，通常是在每一个字的中线略微偏上的位置，也有重心下移的。我们写字的时候如果把一个格子三等分，一个字的左右重心悬殊比较大，以上面三分之一的一条等分横线作为它重心左右的统一。但是唐代楷书并不是这样处理的，颜体把点画多的字收紧，而使左右字的轻重关系发生变化，把笔画多的压紧、笔画少的加重来组合，靠这种方法来平衡字的重心。

对《龙藏寺碑》的学习，归纳起来就是要体察其坚实的线条、宽博的空间、劲挺的点画形态、错动的章法结构，不能把它简单地处理成重心统一的姿态。《龙藏寺碑》作为隋代优秀的楷书作品，为当代书法融汇唐代和北魏时期优秀经典元素，沟通北魏笔法系统和唐代笔法系统的交汇和互相作用、互相补充上起到非常重要的作用；在这个互动的过程中，在这个碰撞的过程中，其为当代楷书寻求新的形态、开拓新的楷书艺术语言及表现形式起到了非常积极的作用。

《董美人墓志》

《董美人墓志》在点画表达的技术运用上有很多北碑的意蕴。其点画外轮廓的方切，点画起笔处棱角的分明，点画里面方的意趣都是从北碑传承下来的。但是它又和北碑不完全一样，北碑在写的时候笔压得很死，而《董美人墓志》增加了提的感觉，实际上也是在向唐楷的方向发展。

在对点画进行书写的时候，用笔要肯定、爽利，不能犹豫。线条一软，《董美人墓志》的神采、风韵全无。对《董美人墓志》的整体表达一定是要在对它的字形、点画形态相当熟悉的前提下的一种非常从容自信的表现。

《董美人墓志》的所有横画都有斜度，斜度大约在三十度以内。横的斜度需要注意，是由上往下取势，然后再斜着上去，这样的书写会带有起伏。欲上先下，线条才有弹性，如果很僵硬地斜着写三横，就没有这种姿态了。这个势态上的特征一定要注意把握，露锋入笔在《董美人墓志》里面是常态。

十
二
日
葬
于

舜
荒
寵
之
幽

埵
故
愛
杮
重

嬀
扵
玄
遽
惟

　　《董美人墓志》的钩也是很简洁的，跟欧体有相近的地方，基本上是一个正三角，斜钩也是正三角，短促有力，含蓄到位，形态肯定。竖弯钩要注意弯的弧度，不要简单地把它写平了，写平了就是欧阳询或者褚遂良了。

　　《董美人墓志》里有一种捺画提笔幅度比较大，这种势态在唐楷里面比较常见，但是在北碑里面很少见到。《董美人墓志》里面形成的这样一个非常重要的技术动作，使这种线条的起伏加大。在写这种粗细感觉变化很明显的捺画的时候，要避免一味地按，注意毛笔的方向，毛笔变向则会变粗，要利用毛笔的自然属性完成它的书写。

　　《董美人墓志》的技法、笔法、结构和篇章都是楷书学习研究中应该深入的，它会为我们进一步认识楷书的艺术规律提供非常重要的养料。

智永《真草千字文》

　　智永在书法上忠实地传承了"二王"的笔法体系，又写出了自己的风貌。智永的《真草千字文》在真书的同时又有一个草书的体系，那么对草法和楷法对比研究，可以看出其楷书是受到草书的影响。两种书体的共同点在于动静相生、轻重相间，笔墨之间流动静穆交织在一起，共同营造了这种艺术氛围。智永的《真草千字文》里面，行与行的关系还是楷书的那种关系吗？智永的草书是惯常的草书之间的那种关系吗？此帖看似多机械，一行楷书，一行草书，但是他做得境界很高，用最机械的形式做出了最绚烂的境界。他把笔墨之间的气息和笔墨之间转换的技巧，以及整体的氛围融合得那么恰当。智永书法之高在于两点：第一，笔墨技术丰富、精到，表现天然；第二，笔墨相互之间融洽，营造的艺术氛围超凡脱尘。

　　学习智永《真草千字文》，第一，真切地通过智永去感受"二王"书法的笔墨魅力，去追寻王羲之、王献之笔墨的精髓、形态和意蕴；第二，通过对隋代智永书法的考察、学习、研究，体察"二王"体系下的书法与《龙藏寺碑》《董美人墓志》这样的碑版在技法上的互补。智永作品有刻帖和墨迹，我们能窥其全貌，《龙藏寺碑》和《董美人墓志》是碑刻，我们能通过真正原始的笔墨加深对隋代碑版笔墨的认识；第三，唐代以虞世南为首的"初唐四家"，包括唐代中晚期的作品，包括孙过庭《书谱》，无不受智永

书法的深刻影响。曾经有人说孙过庭全用的是智永法，孙过庭草书用的就是智永草法，也就是纯正的"二王"法，这是很有见地的。我们要深度地解读唐楷、把握唐楷，智永的书法也是非常重要的一个元素和参照系。

我们在学习楷书的同时，也要了解、认识线与线的自然转换关系。真正要写好楷书，是要用大的精力去研究行草书，研究行草书线与线的承接、转换技术，研究一个点画到另外一个点画中毛笔的自然过渡状态。毛笔的自然过渡状态就决定了下一个点画的形态和势态，这往往都是因势而生其形。这个势是什么势？就是毛笔的聚散之势、运动之势、承接转换之势。决定点画形态的有两个重要因素：第一，毛笔的运动势态，即毛笔在完成上一个技术动作的时候顺势而来的一个状态；第二，中国汉字本身的形，即在势与要完成的形之间找到一个恰当的契合点，生成字的艺术创造。

中国字的造型不是任何一个书法家能够随意践踏的，我们只能为它创作更美的空间组合关系。看古代的作品，没有一个范本是以破坏汉字本身的美去获得艺术家自己艺术个性的存在的。褚遂良的书法没有个性吗？颜真卿的书法没有个性吗？虞世南、欧阳询的没有个性吗？苏东坡、米襄阳、赵孟頫的有没有个性？都有！哪一个又是破坏汉字本身的美来作为代价的？都没有。我们看孙过庭的《书谱》，尽管全用"二王"法，其精神的自由和笔墨的自由得到了最大限度的发挥，但是每一笔、每一个字的草法都堪称经典。我们再去看《古诗四帖》，张旭那么丰富的转换技巧，那么自在的精神，那么自由的笔墨，但是哪一个字的造型不是真正的经典之美？古人之伟大在于尊重传统、敬畏传统，真正懂得敬畏传统才是真正懂得艺术。在书法艺术的学习创造上更是如此。

智永以其平和、简单的意态，丰富的笔墨技巧，自由、唯美的字形构造，为中国书法史贡献了一部经典的、不朽的艺术杰作。所以在真正进入智永的笔墨之前，我们要持有一颗恭敬之心，用一种顶礼膜拜的心态，虔诚地进入智永的笔墨世界。智永笔墨的特点是用笔精细，笔墨技巧丰富但不繁琐。丰富的得当，不是为了丰富而丰富。所有的笔墨的存在，所有技术技巧的存在都是非常恰当的，不可或缺也不能挪移，精美到了这种程度。那么智永笔法的这种精细和丰富，就必然成为我们在笔法、笔墨深度的锤炼上的一块重要基石，也就是说，在笔墨的细腻、精到、丰富这一点上，古代的法帖中，能与智永相媲美的

盈昃辰宿列張 寒來暑往
秋收冬藏 閏餘成歲 律召
調陽 雲騰致雨 露結為霜

隋·智永《真草千字文》(局部)

唐·孙过庭《书谱》（局部）

还非常少，尤其是楷书。

　　我认为《大字阴符经》是一个非常重要的技术性范本。深入地去体察，《大字阴符经》的技术就是对智永技术的夸张性运用。《大字阴符经》用笔的丰富，实际上就是对智永笔法体系的夸张，只不过《大字阴符经》融入了褚遂良在楷书上对技法的一些理解。我们把智永《真草千字文》的技术体系和《大字阴符经》的技术体系进行一个比较，更能加深我们对"二王"系统的认识。米芾的笔触往往也是对智永这个技术系统的一个创造性运用，米芾分解了智永的结构，按照他自己那种险绝的结字形式，重新完成了一种组合，但是笔墨技巧还是没能跳出智永的范畴。在智永以后的历代法书碑帖里面，经常能够见到取法智永的作品。杨凝式的《韭花帖》真正是得王羲之笔法的精髓，但是研究以后，还是跟智永笔法系统暗合。所以说要进入"二王"体系，要进入这样一个真正中国书法的核心技术体系，对智永书法的深入学习是必然的。

　　我们临写和感受这种运动感强、笔势外露的范本时，一定要把它借势时候的笔触和运动的过程进行合理地转换。这种把笔毛在纸上充分体现弹性地运用，表现得十分自然，充分发挥了笔尖的表现力。对智永《真草千字文》

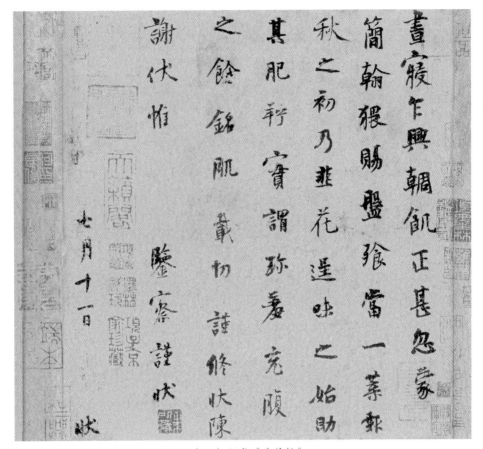

五代·杨凝式《韭花帖》

感受性地临写须注意两点：第一，在既有经验基础上，捕捉书写过程中的书写性；第二，要透过笔墨去捕捉它的艺术氛围和感觉，使我们有一个直接的体验，以此作为我们进一步研究、分析智永《真草千字文》技术体系的一个出发点。

这么多丰富的技术技巧在其他的艺术家身上只要有一种能把它运用到常态化，它就是一个独特的风格，但是在智永的楷书里面，这么多种融为一体，丝毫不觉得哪一点有突兀之感，哪一点有不和谐之感。所以说，智永的《真草千字文》是一个真正包含了王羲之笔法系统的众多技术元素的一座宝库，他用这么丰富的技巧为我们渲染了一个平淡无奇、高出尘世的艺术世界，这就是智永《真草千字文》展示给我们的无穷的艺术魅力。

褚遂良《伊阙佛龛碑》

很多人写楷书往往写不大，越写越弱，格局越写越小，点画越写越展不开。故而在学习褚遂良的楷书的时候，一开始就建议学习《伊阙佛龛碑》，而且单字要求写到十厘米以上。但是在初学《伊阙佛龛碑》的时候，不要对技术做过细的追问，格局、结构、分布、字的精神，都要从大处去着眼、去感受。

我们在学习的时候第一是要做大字练习，第二是在学习它以后做分类练习。因为《伊阙佛龛碑》的字数很多，整个碑有一千六百余字，故相同的偏旁和相类的字就有很多。在学习楷书的时候要下意识地通过字形的分类来对它的结构规律进行了解、感受。按照结构，通常可分为独体字、上下结构的字、上中下结构的字、左右结构的字、左中右结构的字、半包围的字、全包围的字。我们把它分成这几种类型来进行临写，一些有特殊技巧的点画、有特殊形态的点画不要过多地去纠缠，因为我们在学习《大字阴符经》的时候才会对褚遂良细腻的技术进行研究。

《伊阙佛龛碑》在字的格局上和颜真卿的楷书有很多相近的地方，都是结构很宽博，没有过多点画的伸缩，每个字都方正挺阔。其实这就是颜真卿的格局，是取法颜真卿非常重要的内容。所以，我们在学初唐的这种碑的格局的同时，又给中晚唐颜真卿楷书风格的学习奠定了基础，我们的学习就要有这种宏观的格局意识。和颜真卿的楷书相比，《伊阙佛龛碑》要简洁得多，颜真卿的点画在一些细节上做得更丰富，更个性化，更有自己的艺术特点，而且能够引篆籀入楷，点画更加雄强厚重。反过来，有了这种宽博的格局，我们今后在理解褚遂良婀娜多姿的晚期楷书风貌时也有了一个基础。所以说我们对《伊阙佛龛碑》的学习首先要奠定一个大的格局。

关于书写时的执笔，切记不要太高。执管离笔头太远，就脱离不了用毛笔去写字的概念，也就是说毛笔始终是被我们的手所驱使，这样人和纸之间始终隔着一个毛笔。执笔低一点，重心比较低，操纵起来就比较自如，更重要的是能够让我们迅速地忘掉毛笔。我们使用毛笔最终的境界和目的就是要忘掉毛笔，感觉手里面没有毛笔的时候就真正驾驭了毛笔，如果还总是让毛笔干什么、做什么的时候，我们始终都会被毛笔所束缚。在临写《伊阙佛龛

唐·褚遂良《伊阙佛龛碑》（局部）

碑》的时候，整个用笔的节奏要比较平稳，这是根据《伊阙佛龛碑》平实、方整的基本风格决定的，用笔的过程中不要有太大的起伏。

褚遂良的楷书到了晚期用笔的起伏是很大的，但是在他早期的楷书里面起伏不太大，以平实为主。怎么才能做到用笔平实呢？用笔的过程毛笔应该抵住纸走，推着走。同样一根线拖着走和推着走表现是不一样的。拖着走，线是浮在纸面上的，推着走则线是扎在纸里面的。当毛笔跟纸张形成一定夹角的时候，毛笔和纸的反弹的力量就会充分表现出来，而且这种力量直接为墨流注到纸面上发挥了作用，就像扎进去一样。摩擦力越大，水、墨、纸交融得越充分。比如画一条绸带，这根线肯定在纸面上浮着、飘起来，画个石头，肯定是需要有强烈的摩擦。有充分的反弹和摩擦，线条在纸上的表达才会实在。

还要注意的是，很多人把这种线和纸的摩擦理解成为在书写的过程中不断地去压毛笔，这个是错误的。书写的过程一定要流畅，不管是雄浑还是飘逸，在书写过程中一定要非常流畅，哪怕速度慢一点，在写的过程中也不可去压毛笔。矫揉造作是书法的大忌，所有技巧的表现都需要在一种自然的书写状态下完成。什么是自然？流美、流动、流畅的书写状态是自然的，边写边做、边写边顿这类状态都是不自然的。

在学习《伊阙佛龛碑》时，要观察一根线条和表现一根线条的技术内容。如果书写的过程中不顿、不提、不按，那么又怎么去表现它的技术内容呢？所以，在写的过程中通常的技术都主要集中在点画的两头，就是起笔处和收笔处。一根线条要很流美，是起笔处的技术；要很厚重，也是源于起笔处。当起笔、收笔处有了厚重感以后，整根线条就厚重了。线条的这种视觉变化通常在碑刻里面是很难表达的，关于碑刻，把写得快的线和写得慢的线都刻成了一种形态。但是我们在书写的时候就要根据点画所处的具体位置来确定我们用笔的速度、摩擦的变化和线形的处理。

对《伊阙佛龛碑》这类比较庄重、厚重的碑刻进行临写的时候，通常要注重线的饱满、圆润、厚重，要用这样的线来完成一个字形的组合。先要定基调，哪怕写得板一点，写得死一点，都要把它写实，在实的基础上求适当的虚。如果完全是实，没有虚，那就没有神采。如果只有虚而实不够，就跟它整个艺术风貌相去甚远。所以，对于一个碑、一个帖，无论是技术性层面的学

习，还是艺术表现层面的学习，我们都需要对它定个调子，然后再展开学习。

关于蘸墨，每一支毛笔先要充分地打开，蘸墨之前先蘸清水，让笔毛与笔毛之间的柔韧度得到浸润，入墨以后才会比较均匀。蘸墨的时候第一笔墨一定要饱蘸，然后把笔肚里面的墨全部刮掉，再用笔的前三分之一蘸墨。我们书写的过程就是手作用于毛笔、毛笔作用于手这样两个力的交替转换的过程。大量的书写者把线条写得死，都是因为只有手作用于毛笔，而不知道毛笔还可以通过这种黏合力作用于人。手在提的时候毛笔就会自然收拢，因为它有天然的黏合力，这是它本身具有的属性。手在作用于毛笔使它往下按的时候，笔毛肯定会抗拒手按的力，手的力大于聚的这个力的时候，毛笔就撑开，手的力小于聚的力的时候毛笔就收拢，这是毛笔非常重要的一个特征，所以我们在运用毛笔、运用笔墨的时候就要充分考虑到毛笔的这个特性，不能对毛笔的特性视而不见甚至是完全忽视。蘸墨的时候不要把水直接兑在墨里面，而是蘸墨和蘸水交替进行，当然我们要把这种随机调墨的能力做到很自然又很协调肯定是要付出相当的心血，有大量训练的积累以后才能做到。

对于《伊阙佛龛碑》这种平实、宽博的碑，在学习的时候，点画的表达要做得粗犷。什么是粗犷？假如在写一个点的时候，可能有些风格的点会非常讲究姿态，在写《伊阙佛龛碑》的时候我主张把它写得古朴一点，不在形态上做过多的修饰。可能褚遂良其他风格的作品会很细腻，但是写《伊阙佛龛碑》的时候应该把它写得浑穆、厚重、质朴，强调一个朴的基调。横、竖、撇、捺都需要写得朴。通常楷书的撇和捺可能都写得很有姿态，我们在写《伊阙佛龛碑》的时候要非常实在地顶在纸面上完成这个过程，而不是把它写得很流动，是带有浓厚的隶书、北碑意味，刚劲有力、厚重。

临写《伊阙佛龛碑》除了关注点画处理之外，字的结构也要关注。它有很多和它用笔质朴意味合拍的结构处理。楷书相比于隶书加强了局部与局部的关联，《伊阙佛龛碑》弱化了这种关联，取而代之的是一种均衡姿态的组合关系，这个是它非常有特色的地方，因之就显得厚重、质朴。

点画与点画之间动静的对比，褚遂良表现得非常强烈。除了对《伊阙佛龛碑》这种质朴风貌的把握以外，还要对它的点画进行刻画、对它的结构按照结字规律进行把控，在这个基础上可以对《伊阙佛龛碑》整体的艺术面貌有一个比较专业的感受。这种专业就是除了大的艺术感觉之外还要知道它构

成这种艺术风貌的用笔元素，往实、朴、厚、重的方向去把握。

褚遂良《孟法师碑》

《孟法师碑》是厚重、方挺、内敛的，落实到具体的点画上，我们可以概括为重而灵、厚而活。

重而灵是说我们在关注字的体积感的同时注意出锋的势，要把它的势引出来。如果点画厚但缺少势，就缺乏灵气。如何做到厚而活呢？就要在书写点画的过程中注意用笔的速度变化，如果用笔的过程中没有推进的感觉，那么就不能做到活。做到厚重、挺阔又不乏灵气，要通过用笔过程中的快慢变化、轻重变化、节律变化来让它有虚实之感，有虚有实、虚实相生才能够做到气韵生动。

当我们知道了《孟法师碑》临写的基调，就要揣度在临写的过程中怎么做到点画的有机的组合，有特色的字的点画又是怎样在这个大的前提下来进行表现的。在书写的时候，对不同点画虚实的处理也是不一样的，在处理一组点画的时候有虚实，就会生动、有节奏。切记不能做平均的处理，这是唐楷区别于魏碑的一个非常重要的点。横的书写在《孟法师碑》里面不强调有太大的变化，通常就比较朴实地一切、一按、一推。在《孟法师碑》里横和折的交汇通常是用平压的方法，这也是隶书的意趣，尤其是晋楷，一个非常重要的特征就是转角处平压。钩的写法是宁拙毋巧，切忌浮、飘、薄，一定要厚重。点画方向一改变，就会变粗，需要边推边提，才能迅速地从粗到细，捺的感觉就出来了。《孟法师碑》的捺要写得非常含蓄。对撇的处理，尤其是比较长的这种撇，中段不要有太大的起伏，末梢的时候一提然后出锋。

一般来说，点画与点画的组合往往有三种形态：一种形态是实的搭接，就是点画与点画交接的地方是实实在在的搭接；第二种是虚的搭接，即线和线没有靠在一块，但是给人的感觉是靠在了一起；还有一种状态是半虚半实，就是没有完全地交接，但是给人感觉是靠在一块儿的状态。在书写中点画与点画的组合，我主张是以实和半虚半实为主，然后以虚来调剂。

用《孟法师碑》的书风创作一件作品的时候，一定要注意不要把字写成

孟法師碑銘

觀夫太陽始旦捬

其若馳巨川分流越

解而不息是以生人

已失天地御六氣

唐·褚遂良《孟法师碑》（局部）

唐·褚遂良《房梁公碑》（局部）

均衡大小。字有大有小、有长有扁、有轻有重，不要把每一个字都写到格子的中间。要有撑格的、有靠左的、有靠右的，有错动以后整个篇章才能显得既质朴又鲜活，古人在优秀的范本法帖里面所展示的艺术风貌就是我们进行艺术借鉴和创作的重要学习手段。

褚遂良楷书经过了一个漫长的发展过程，褚遂良一生中的楷书作品从《伊阙佛龛碑》《孟法师碑》《房梁公碑》到他晚年的《雁塔圣教序》，风格是由质朴走向了婀娜多姿。

总体来说，《孟法师碑》的基本风格还是在《伊阙佛龛碑》的基础上的丰富和发展。《孟法师碑》点画圆润、结字方正、笔意内敛，章法疏密有致，字有大小伸缩变化。我们在学习和了解古人优秀作品的过程中，一定要注意古人在处理楷书的时候字形的伸缩变化，长、短、宽、扁都是有很大的幅度的。尤其是字势比较内敛、结字比较方正的，这些书体在字形的变化上更要讲究。《孟法师碑》的学习，我们主张在技术上对它的定位还是要往一个质、挺、朴的方向来把握。但是《孟法师碑》的质、挺、朴和《伊阙佛龛碑》又有什么不同呢？《伊阙佛龛碑》更多的是方和外挺，《孟法师碑》的挺是圆的，有环抱之势。所以，在学习《孟法师碑》的时候，要按照这个书风的方向仔细地推敲毛笔在纸面上接触的过程。

《孟法师碑》的书写还有几点需要注意。第一，行笔肯定，干脆利落。有很多人在描述《孟法师碑》风格的时候说它有明显的隶意，从这个特点上

来定位《孟法师碑》，点画的外轮廓一定要肯定，就是说不是单纯地用篆书圆润的线质去表现它，而是要把线的外轮廓写出来。如果在描述或者表现《孟法师碑》线形的时候没有这种线的外轮廓，那么我们的笔法技巧就有问题。第二，点画看似一律。点画在一个字里面起伏不是特别大，但是也不能忽略粗细对比，这一点和虞世南的楷书有相近的地方。第三，结字以拙为主，而不是以巧为主。什么是拙？就是点画结字的局部与局部之间的组合关系把有些该放的地方写得很收敛，把有些该收敛的地方写得很放，需要这种反对比、反衬。比如有些捺本来是飘出去的，却写得很收敛，其他部分却写得很开张，这就是一种拙的表现。但是我们通常在处理楷书的时候容易写得巧，就是把飘逸的点画写得很飘逸，把收的地方写得很收，把这种收和放的对比表现得很大，它就是一种巧的表现。这些都表达了褚遂良早期楷书里面对北碑意趣的观察、学习和吸收。

对《孟法师碑》的学习如果建立在对《大字阴符经》的技巧性学习以后，在表达它的时候手段就比较充分。以《大字阴符经》的用笔技巧反过来学习《孟法师碑》的这种相对简洁的技术系统，在用笔的技巧上就游刃有余。现在要防止的就是把它的点画过度地美化，要把对《大字阴符经》的一些点画技巧带进对《孟法师碑》的学习中，这尤其是要注意的。

总之，《孟法师碑》是需要一个比较长的时间段来进入、感受、体察、学习的一个范本。我们就楷书学楷书永远是有本质上的局限，对楷书的学习一定是要建立在有相当的篆隶基础之上，并在此基础上对行草书有深入的练习。为什么说要在篆隶上有所积累呢？在所有的书体中，只有篆隶书是真正解决了线的本质的技术体系。我们都知道楷书是从隶书发展演变过来的，实际上楷书大量的线形是源于隶书的线形，如果对篆隶没有积累，那最多是学其表象，是描画一个楷书的字形而已。

褚遂良《大字阴符经》

褚遂良的楷书是学习唐代楷书非常重要的一个板块，也是进入唐楷技术体系非常重要的一个通道。《大字阴符经》通过考证，被认为是后人仿的，也就是说是以褚遂良风格伪托褚遂良书的一件作品。但是书法界历来对《大

字阴符经》的艺术价值给予了很高的评价，可以说它是当时传承唐代书法技术的一个非常重要的范本。

从唐代传承至今的法帖，以墨迹的形式传下来的非常少，像《大字阴符经》这样高的技术水准的范本更少。所以说在对褚遂良楷书的学习过程中，我们通常都把《大字阴符经》作为技术性非常重要的一个范本来学习。

通常对一个范本的解读可以分几个层面。首先是线的形态。其次是毛笔的运动过程，也就是说每一个点画形态的生成都对应了一个毛笔在纸上的运动过程，反过来说，毛笔只要完成了这样一个运动过程，必然就产生这样的点画形态。要通过像《大字阴符经》这样行书意味重、运动感强、书写节奏快，根据它每个点画的书写技术很表象、很外露的特点，去领会古人在书写楷书的过程中笔势的映带和传递的一个运动过程。

我们还要追问什么呢？就是点画的粗细在一个字里面怎么过渡。有很多帖点画粗细是不明显的，点画粗细起伏的幅度能够达到《大字阴符经》这么强烈、跨度这么大的楷书范本非常少。我们还要学习什么？就是这样明显动态的字，是怎么有机地组合成一个整体的。大家知道，静态的字罗列在一块的时候是非常容易组合成篇的，如果是动态和动态、动态和静态、静态和静态在一起，要把它有机组合成一篇，这个难度就相当大。

《大字阴符经》的学习我们通常是从下面几个步骤来展开。第一就是对这个帖的初步了解，或者是对这个帖的艺术风貌的初步感受。也就是由粗到精，由整体到局部，这就是学习的方法、态度、观念。我们每个人的学习都要学会由表及里，由一个点的学习升华到对一个时代的书法艺术内在发展规律的体察、学习、掌握、运用、拓展。

下面就把《大字阴符经》学习的每一个阶段的操作内容给大家分段做一个讲解。第一个要做的是对《大字阴符经》的概括性临写，临写的时候一定要注意，如果看不清楚的不要去过细地追问，这就是技术性的学习，选清晰的写，不清晰的就不要写，绕开它。第二，一开始写的时候慢一点，有点描画的感觉都无所谓。因为是初次接触，可能我们在写它的时候有很多地方的技术不是很到位，这些都不要在意，就是写第一感觉。写的时候从几个方面去对它进行观察。第一，这个字是长还是扁，是粗还是细，是重还是轻，这些要感受到。第二，是动还是静，是上面动下面静还是左边动右边静，就是

局部的哪个部分是静，哪个部分是动，哪个点画是静，哪个点画是动。第三，哪些地方紧，哪些地方松，即点画与点画的距离。比如写"昼"字，"昼"字的点画它集中在哪里？主要集中在中段，只要把大的感觉写出来，注意收放关系、横与横之间的粗细、运动感觉的变化，目的自然就达到了。在初步的体验中哪怕粗糙一点，有很多技术不到位都无所谓。

唐·褚遂良《大字阴符经》局部

　　我们临写时，尤其是初学一个帖的时候，通常我们在观察字的技术细节的时候可能是边写边看，也就是说在书写的时候其实是没有遵循原作那样熟练的书写方式。就好像说话一样，说自己心里面想说的张嘴就来，说得非常自然，但是要去学别人说话的时候老是要模仿别人的音调、语气、用词，肯定有种迟疑在里面。

　　书写时，通常要把它放大一倍到两倍来写，但是我们一定要注意，不管是什么格子里面写什么书体，都要关注这个书体在这个格子里面应该占据多大的空间。我们在写同一书家的不同范本时也要注意，它在格子里面占据的空间都不一定是一样的。比如《伊阙佛龛碑》，就要把笃实、厚重的这种感觉表达出来，如果我们把它写得很小、空间留得太空的话，它这个字朴、厚、重的感觉就出不来，就显得很弱，灵巧有余而厚重不足、分量不够。如果临写颜真卿的楷书，还是要把它写得足够满，如果写得很小，它的艺术感染力会大打折扣。我们把应该有空间的字写得没有了空间，就失去了字的空灵、灵动的感觉。所以，越是灵动的字，越是流畅的字，越有动态和动感的字，点画与点画之间、字与字之间一定要留足够的空间，让它在视觉上有个过渡，相互之间不干扰，而静态的字则可以把它写得密集一点。

　　还有一个规律，就是字内空间越紧，外边的空间就一定要留足。字内空间很宽博的，如果外部空间再留得太大，就散了。所以说在写欧阳询、虞世南这种风格的字的时候一定要有足够的字外空间。写褚遂良早期作品的时候要密，写他晚期作品的时候要空。写颜真卿这类的楷书，字内的空间很大，撑得很开，那么字的排列要密集一点。西安碑林里有《颜勤礼碑》的石碑，点画与点画的空间几乎是小于字与字的空间的，写得很密集，你就觉得气很壮、气很足。所以说我们在进行大感觉的临写的时候除了观察点画的动态、

宇宙在乎手，萬化生乎身。天性，人也；人心，機也。立天之道，以定人也。天發殺機，移星易宿；地發殺機，龍蛇起陸；人發殺機，天地反覆；天人合發，萬化定基。

性有巧拙，可以伏藏。九竅之邪，在乎三要，可以動靜。火生於木，禍發必克；奸生於國，時動必潰。知之修煉，謂之聖人。

唐·褚遂良《大字陰符經》（局部）

陰符經照

上篇

觀天之道，執天之行，盡矣。天有五賊，見之者昌。五賊在心，施行於天。

（地）發殺機，龍蛇起陸；人發殺機，天地反覆。天人合發，萬化定基。性有巧拙，可以伏藏。

字的聚散、点画的粗细之外，对空间的处理也是一个非常重要的方面。

有人说我刚开始写怎么可能一下子就把握好它的大小呢？所以学习的过程就是试错的过程。什么叫试错？就是要找到怎么会出错的原因，找到正确与错误的临界点在哪里，你每一次下笔不可能都成为千古绝唱。我们在临帖的时候就是在训练的过程中通过很多种设想去找一种最恰当的状态。所以说要加深对这个帖的认识、对技术的认识，是要采取很多很多辅助手段的。

所有的书法家在完成一件作品的书写的时候，其实严格说来就只做了三个动作：起笔、行笔、收笔。毛笔怎样放在纸上的这个过程就是起笔，我们要去想象这个过程，去再现这个过程。毛笔怎样离开纸的过程就是收笔。行笔是内容最多的，是从起笔到收笔之间的空间过程，是先按后提，还是先提后按，还是边提边按。我们在观察《大字阴符经》这种很细微的变化的时候，起和收就是那简单的两个动作，但是行的这个过程中有多少东西？我们一开始学习就要机械地去做，追问怎么起，怎么行，怎么收。所以说中国的书法不能抽象地去练点画，每一个点画在这个字里面对于构成字的表情，或者是神态都起了重要作用。我们对每一个点画的位置、轻重、大小都不能掉以轻心。它的大和小、粗和细怎么来观察？就是观察它相邻的点画，跟相邻的点画进行比较。当我们第一横写出来之后，写第二个点画就是以第一个点画的粗细作为比较。在一个字里面我们要看最粗的点画在什么地方、最细的点画在什么地方。我们要观察它的起、行、收的技术动作，还要观察点画在空间里面的大小、粗细、轻重、距离，是瘦的还是方的，是扁的还是长的，并不是测量这里到那里是几毫米，而是看聚和散的关系。

比如说在写这个"取"字的时候，注意左边紧右边松。紧到什么程度？就是左半部分的"耳"看起来是竖着的长方形，我们看字的时候核心就是要看这个聚散，右边的"又"有下坠感，就是"耳"和"又"形成了一种错动，左边向上右边向下。字形虽然看起来偏扁，但包含了纵向的势，所以这个字扁但是不压抑，空间撑得很开，最大的空间是在"又"的上方。

唐·褚遂良《大字阴符经》局部

我们分析一个字的时候就是从观察每一个点画的位置开始的，只有这样的关系才确定了它的存在。它的整个神态、形态就是靠这个关系确定的。所以我们

在写、在观察的时候，要把握一个点画到一组点画，一组点画到一个部首和一个部首的关系。我们在做起、行、收的探究的时候可以忽略点画与点画之间的关系，当把一个点画的技术内容清晰地解读以后，进一步再训练点画与点画之间的关联，如聚散、轻重、动静、强弱等。

对《大字阴符经》的学习需要相对长的时间来消化，如果说一般帖临写需要三个月左右，那么《大字阴符经》的临写则应该是在半年以上，也就是说对这种技术细腻、技术含量比较高的帖应该投入更多的时间和精力。这半年以上还是应该在老师的指导下来学习，或者是按照规范的程序、步骤、要求来逐步地展开，因为单纯地靠自己的学习，会产生认识上的误区和偏差。一定要紧扣古人的法帖，在老师的指引下按照科学的程序有计划、有步骤地来展开学习。

不仅仅是学楷书，学每一种书体都有相同的规律。对《大字阴符经》的临写除了概括地临写之外，还要在技术上深度地挖掘，即顺着它做的时候对很多技术的认识都是有局限的，在顺着的基础上还可以逆着分析，在解析的临写基础上还要有意识地对它的技术技巧往反方向做一些尝试和推演。怎么来推演？对于点画的书写，它粗我们就写粗，它细我们就写细，它是什么比例我们就按照什么比例，它的造型怎样我们就写的怎样，这是顺着临。我们在对它做了详细的分析和体验以后，就可以逆着临。就是有意识地打破原本的和谐。我们改变点画的形态，而不改变它的姿态，这样做过之后对这个字帖的印象就会更加深刻。

《大字阴符经》露锋的点画很多，但是露锋的点画又显得不薄，是什么原因呢？在处理露锋的时候，一定要有一个非常重要的技术动作。如果顿，露锋的感觉就没有了，但是毛笔入纸以后一定要有一个短暂的停留，也叫驻笔。这个停留非常重要，如果没有停留，线条就在纸面上，如果有停留，线条就扎进纸里面。

还有一个重要的技术技巧就是捺画。我们在写楷书的时候捺的书写往往是一个难点，难就难在对于捺画我们首先要去写形状，不写形状就理解不到位，写出了形状给人感觉又是死的。那么我给大家一个提示：毛笔有一个非常重要的特性，就是它的运动方向只要一改变，它就变粗。很多人以为捺就是按出来的，其实捺是毛笔在运动过程中变向运动的结果。毛笔的构造就是中间主毫和副毫的均匀搭配，它每一个方向的运动产生的结果都是一样的，

不管哪个方向的运动，只要一变向它都变粗。我们往往不了解毛笔的特性而进入误区。毛笔非常重要的一个特征就是变向就铺毫，所以竖画横下笔，横画竖下笔。就是竖画横着一提，毛笔就铺开了，铺毫在书法的用笔里面是非常重要的概念，是毛笔的天然特性。我们在临写《大字阴符经》的过程中看到线的这种粗细变化即是毛笔和人互相作用的结果。

我们在写的时候一定要充分开发毛笔的特性，在书写捺画的时候，不要刻意去按或提，就是在这样一个很微妙的过程中让毛笔的状态发生变化，自然粗细变化也就出来了。为什么古人在写行草书的时候点画粗细的变化如行云流水，变化又那么丰富呢？就是善于调动毛笔特性而产生的效果。它的势丝毫没有改变，只是通过毛笔的状态生成的粗细变化。不要想着去写某个形态，那是下下策，写的这个过程是上上策。

点画与点画的运动感是由点画之间的组合关系形成的。比如说这个点画是静态的，那么在排列上相对来说要规范一点。怎么让它具有动态呢？横与横的排列就要有角度变化和对比，有左右的错动。原理是什么呢？当我们写一个点画的时候，我们通过其倾斜的角度来体现单个点画的动静关系，水平的是静的，相对于水平的有角度变化的是动的，这就是点画自身的动静。要让它空间变大，就要搭配一个空间小的；要让它空间变小，就要搭配一个空间大的；要让它点画变粗，就要搭配一根细的；要让它点画变细，就要搭配一根粗的。主动权在书写者的手里，这些就是书法家可以调动的笔墨资源。

以此来看《大字阴符经》，它尽管有这么大的幅度，这么丰富的变化，但这些变化不只是存在于点画与点画之间。推而广之，我们要一个字的动态发生变化的时候，给它搭配一个运动感更强烈的字，那么它静态的感觉就体现出来了；要让这个字变得长，就放一个很扁的字在下面；要让这个字变得紧，放一个很松的字在上面。这些都是形式语言构成的规律，优秀的范本就是善于把这些规律性的东西运用自如，来表达自己心里面深层次的艺术感受，把这种内心的艺术感受通过笔墨外化成为一个又一个优秀的艺术品，除了感动自己还要感动他人。

对褚遂良楷书《大字阴符经》的学习，从浅层上来说，就去感受一下它强烈的书写运动感；从中级的层次来说，要掌握这运动感里面所包含的一些对比变化；从高的层次来说，就是体悟它如何赋予楷书这样一种以静为主的书体一

个绚烂的笔墨世界，展示古代伟大书法家浪漫的情怀。所以说所有艺术语言的运用和表达都是源于书写者个人的修养、修为和人生境界的体悟。

相信对褚遂良楷书深入的学习，不仅仅是让我们体察到古人这些思想、笔墨的闪光点，更能通过古人的笔墨、古人的艺术追求，来提升每一个书写者的境界，把简单的毛笔书写上升到具有相当艺术内涵的书写层面。

褚遂良《雁塔圣教序》

褚遂良的楷书风格多变、格调高雅，是唐代楷书发展的中流砥柱。他的技术、他对书法的理解、对"二王"书法的传承，在中国书法史上都是一个非常重要的标杆，后人在学习的时候无一不把褚遂良的书法作为非常重要的范本。

《雁塔圣教序》是公认的褚遂良的经典作品，集褚遂良书法之大成，是最能够代表褚遂良书法风格的典范之作。碑现在保存在西安的大雁塔，严格地说是两块主碑，一块写的是唐太宗撰写的《大唐三藏圣教序》，一块写的是唐高宗还是太子时所撰写的《大唐皇帝述三藏圣教记》。这个碑在排列上有一个非常重要的特点，即序是从上至下，从右至左排的，按照传统的中文格式排列；记是从上至下，从左至右排的，这个在我们古代写碑的章法排列里面是少有的。

《雁塔圣教序》的书法历代对它的评价都很高，风格上可以说是真正做到了既婀娜多姿，又典雅古朴。婀娜多姿是说它的姿态，姿态那么丰富，而且还做到了古朴典雅，这是一个难度非常高的技巧。如果我们把《雁塔圣教序》和历史上的经典作一个纵向类比的话，在风神上跟它相匹配的就是汉碑里面的《曹全碑》，既古朴典雅，又别有韵致。褚遂良的楷书在发展上有个非常重要的、不被大家所察觉的取向，就是褚遂良早年取法意向在北碑，他越到晚年姿态越丰富，越自由、神采飞扬，就是说外表上的多姿和他骨子里的古雅形成了一个有机体。

学《雁塔圣教序》很多人都没有找到一个突破点，往往得其表象而忽略了本质。我们所有的笔墨都应该建立在对秦汉风骨的雅韵之上的，在这个前提下来寻求新形式的开拓。褚遂良在这一点上是大师，所以在他的实践中从表象的简洁质朴走向了骨子里面的古雅，自己的艺术得到了真正的升华。我

东汉·《曹全碑》（局部）

们通过学习褚遂良这种技术性的范本，可以为今后进一步地学习颜真卿的楷书奠定非常好的基础。

　　对《雁塔圣教序》的临写我主张比原帖大一些，单字十多厘米比较理想，因为它的技术技巧是比较丰富的，如果空间太小，不便于毛笔运动过程的展开。写这种精度比较高的楷书，执笔尤其要注意，低执笔有相当大的好处，而且写《雁塔圣教序》要留足够的字外空间。除此之外，对它的整体的艺术风貌要有一个初步的感受，然后再进入相对细致的局部学习。临写中铺毫的过程是相当有节制的，要做到每铺必提，每一笔的按都要有一个回收的动作，都是拎着走的。让毛笔提着走，让线始终保持一种内敛之感，这是临写《雁塔圣教序》非常重要的一个前提。

夫顯揚正教

非智無以

其文崇闡微

唐・褚遂良《雁塔圣教序》（局部）

颜真卿《麻姑仙坛记》

　　《麻姑仙坛记》是颜真卿非常重要的一件楷书作品。在颜真卿的楷书艺术生成、发展的过程中，《麻姑仙坛记》作为颜真卿六十三岁的一件作品，体现了一种非常独特的艺术风格。前人在给《麻姑仙坛记》的书法风格进行定位的时候，说它是"苍劲古朴、骨力挺拔"。我们现在来看颜真卿的《麻姑仙坛记》所呈现出来的面貌和精神，确确实实是异于他的其他的书法作品的。我们对它做一个概括，应该是"笔力雄强、线条厚重、字势外拓、结字奇崛"。

　　颜真卿的楷书新面貌在《麻姑仙坛记》中的体现是其在相当长的积累以后所作出的一种探索。我们在学习颜真卿楷书的时候选择《麻姑仙坛记》，是进一步了解颜真卿在书法艺术上闪光的思想和智慧的一个非常重要的渠道和手段。但是要注意，对于《麻姑仙坛记》甚至是其他的颜真卿这一路书风的作品，我们应该学习其思想和技术精髓，而不是仅写颜真卿楷书的一个面貌，真正的善学者是学颜得其精神而不失其迹。我们学习颜真卿的撇捺，是学习他调动毛笔进行艺术表现的技术技巧，提升我们运用毛笔表现的能力，而不仅仅是去学会一个点画、一个起笔、一个收笔、一个行笔。只有通过起、行、收的了解、学习、模仿、再现，才能感受到颜真卿书法的精髓，但是如果仅仅停留在对颜真卿的点画、字形的模仿上，则不是明智的选择，只能说是停留在一个浅层的学习上。

　　对于书法学习来说，掌握的东西越多越好，从这个层面上看，没有什么是不可学的，只要是在前进道路上有益于自我提升、有益于自我创造的都可以学，关键是能够进得去，还要能抓得住。在颜真卿书写之前有颜体这个面貌吗？没有。是颜真卿在那个社会背景、文化背景下内心需求、内心感受的一种外放，他写的是自己的生命状态。这个时候简单地仅写他的面貌，写的就不是你自己。笔墨的真正价值在哪里？就是生命状态在笔墨里面鲜活的存在。

　　《颜勤礼碑》是颜真卿七十一岁时的作品，《麻姑仙坛记》是他六十三岁的，为什么我们要先学习《颜勤礼碑》，后学习《麻姑仙坛记》呢？《颜勤礼碑》在技术的丰富性、用笔的细节技巧上更加完备，结构更加成熟、合理、自然、自由。《麻姑仙坛记》里的变化非常丰富，这个变化是颜真卿内在的力量

便　按　而
艶　行　先
　　逢　被
伴　　　記
如　菜

唐·颜真卿《自书告身帖》

唐·颜真卿《多宝塔碑》
（局部）

唐·颜真卿《东方朔画赞》
（局部）

唐·颜真卿《颜家庙碑》
（局部）

感的转换和线条在里面表现的这个力量的转换组合来实现的，而不是靠字形的变化、字形的伸缩来变，所以它更内涵，更内敛，要求就更高。在一个不大的空间里能写得气象万千，这确确实实不是谁都可以胜任的。所以我们只有对书法艺术完成了相当的积累之后，再进入《麻姑仙坛记》，才能真正去把握它的基调，写出它的精髓。

　　《麻姑仙坛记》的版本有很多，有很多翻刻本，总之我们在选择范本的时候请注意，那种刻得很光、点画很清晰的范本一般都有问题。《麻姑仙坛

记》流传下来以后出现很多斑驳，碑帖上的斑驳是构成范本的非常重要的艺术元素。对于不清楚的我们怎么办呢？最简单的办法就是只写清晰的字，不清晰的就绕开它。通过对清晰字的研究、临写，有了基本认识以后，再倒过来去想象它很多缺失的地方，不就可以恢复它了吗？在清晰的地方领会得越深刻，那么回来对其他字的想象、对它的恢复、还原就越到位。如果一开始就把它搞成一个僵死的还原，今后再回头，所有的想象都没有了。这就是为什么我们要在楷书创作中提出模糊的概念。实际上是有效地吸收了范本里面这种石花所产生的视觉感受给予我们的一种启迪。所以说清晰的范本也不一定是好的。

总之，对《麻姑仙坛记》的学习，更多的是在意趣上，它是颜真卿调动笔墨营造一个艺术氛围，或者是表达自己的一种全新审美诉求的一个典型案例。

颜真卿《颜勤礼碑》

颜真卿是唐代伟大的书法家，只要了解中国文化、了解中国书法的可以说没有不知道颜真卿的。他在唐初的几位书法家的影响下，直接从褚遂良、张旭学习，通过对这些前辈的学习真正进入了中国书法最本质的内核。

颜真卿完整、深刻地继承了"二王"所总结归纳的技术系统，并且把"二王"的这个系统又引入了一个对篆籀的学习、吸纳、运用。唐代前期书法以欧、虞、褚、薛为代表，褚遂良继承了初唐的笔法，又把书法往隶的深

宁王侍书东宫学士

仕隋司经

唐·颜真卿《颜勤礼碑》(局部)

度做了很重要的探索和吸纳，颜真卿在褚遂良的基础上把唐楷由隶而引向篆籀，向更古的层面上推广。颜真卿的书风雄浑博大、质朴高古，都是基于这样一些元素，才形成了他自己的书风。

从颜真卿楷书的一系列优秀范本来看，伟大的书法家都有一个非常重要的特征，就是他们没有满足于自己一碑一帖的面貌。颜真卿写《多宝塔碑》的时候就基本上形成了自己的颜体的风格特点，但是颜真卿并没有把自己的脚步、审美停留在这样一个面貌上。我们看他后来的《东方朔画赞》《颜勤礼碑》《颜家庙碑》《麻姑仙坛记》《自书告身帖》，还有很多其他的作品，都是一碑一个面貌，一碑一个追求，不断地让自己从内质发生改变，实现提升，更重要的是通过内质的提升、丰富、改变，实现了他自己在楷书风貌上的不断推进、变化。没有学养的积累，没有审美境界的不断提升，哪有在书技上的不断升华呢？所有作为艺术家的学养和积累最后都是体现在他自己的笔墨上的。

如果对颜真卿的楷书在精神上做一个定位，可以用两个字概括，第一个是清，第二个是淳。清而淳，让人可以品味、回味。我们对颜体楷书的学习把握住了大的方向，知道需要做什么样的储备，那么对颜真卿书法学习的展开就会顺利得多。所以在对唐楷学习的过程中，首先要掌握的是褚遂良的楷书，如果我们在学习唐楷这一块有相当长一段时间是真正地投入精力，并对褚遂良的楷书进行了系统的学习、深入的研究之后，在此基础上又对篆隶有所学习，有所积累，然后在这个基础上顺利地过渡到对颜真卿的学习，这样就可以站在一个比较高的起点上，而不是站在一个初学者的层面上来学书法。说得武断一点，初学者就不能去碰颜真卿。颜真卿这么有内涵、笔法丰富的书体，哪里是一个初学者能轻易消化的？所以如果我们现在还把颜真卿的楷书作为现代学习书法艺术的一个入门，或者是一个基础来做的话，那无疑是很幼稚的。

要深入研究一个碑帖、一个范本，有几个渠道。在以前讲述的过程中跟大家提到，从起、行、收来追问是一个渠道。还有什么渠道呢？对一个范本的艺术风格有所了解分析以后，它需要什么样的线形来完成它？它的线形定位、线的外轮廓的定位和线的质感的定位是圆润、流畅、富于弹性的，还是厚重、凝重、有强烈摩擦同时又有运动感的？是不是所有的线条都只有一

种单一的表现形式？是不是在楷书里面有更加丰富的表达？我觉得这些都是我们在对一个范本进行深入学习的时候要琢磨的，尤其是像颜真卿《颜勤礼碑》这样技术性极强的范本。它会为我们对楷书点画形态的塑造、技巧的表达表现提供非常重要的养分。我们真正要进入颜真卿《颜勤礼碑》的艺术境界里面，不在这一个层面上对它进行定位，把外在的技巧做得再好都没用，把它入笔的形状学得再像也没用。

颜真卿的楷书一眼看上去通常都是"横活竖静"，这个怎么理解呢？横画鲜活，运动感强；竖画厚重，趋于静态。通常初学者或是自学书法的人在写的时候把每一笔都写得僵、直、死、板、紧，处处战战兢兢，一点鲜活的意趣都没用。《颜勤礼碑》一定要写得横活竖静，静不是死也不是僵，它也是有运动感的，只不过运动节奏慢一些。

所以在书写时，线形是大的前提，没有线形这个大的前提，写像了也没用。竖画虽静，也是流畅而有变化的，这些在线条运用的过程中大家都要注意。所以在对颜体学习时要有前期的技术储备，当我们把四周都写得力量很强的时候，轻松自如的来一笔，一下就把整个氛围调剂了，这个在碑刻上面哪能表现得出来呢？每个碑刻都被刻工把虚的点画刻成实的，我们就在运用的过程中在这些貌似不到位的地方来寻求一种虚和活，有虚有实一定比不见虚只见实的要生动自然，更符合我们的审美要求。

当我们了解了它的基本线形定位以后，就要注意，对点画的刻画是需要有技术技巧的。如果我们机械地把它写出来，可能更像碑刻，避免不了僵化，给人整个感觉是拙的，所以说我们对所有颜体楷书里形的表达都是意到为主。当然一开始我们可能要把每一个点画刻画出来，把这样一个结果转换成过程，通过对结果的描绘去体会生成这个结果的鲜活的书写过程，我们就是冲着这个表达过程去的。

我们一开始的写像都可能要经过这样一个过程，把它的点画形态、结构机械地写出来。开始就要做到生动自然，同时又要把点画的形态表达出来，这无疑是不现实的，也不科学，还是要一步一步地走，要知道做到这一步是为了要向下一步迈进，下一步之后还有可做的，还要把它做得更加生动。我们要把每一个点画从清晰做到模糊。刚开始是眉清目秀，每一个点画每一个形态都把它描绘得很清晰，但是我们真正要做的就是使清晰的东西模糊，才

是真正走到了更高的境界。做清晰是基础，做模糊是境界。

我们不仅要学会点画技术的运用，而且在获得书写技巧的时候还要知道在什么地方、用什么分寸运用它。比如在很多横出现的时候，要让这些横有变化，出现一些小技巧不是坏事，但是千万不要在一个字里面重复出现，一定要把握它的整体格调。还有露锋和藏锋也是，总是露不行，必须要来一个藏的、来一个半藏的。

对颜真卿楷书《颜勤礼碑》的学习，要在对唐楷的整体把握上，甚至在对中国书法的整体把握上去观照颜真卿楷书真正的艺术内涵，那个时候的理解就会更加接近颜真卿本人的审美理想，也能够对我们的艺术创造、楷书上的创造做一个提升。

后　记

　　前不久，我有一篇《没有唐楷的积累，肯定做不到魏碑的高端》的文章发在微信里，有不少圈内人看到后说：洪老师说必须要写唐楷才能写好魏碑，那《张猛龙碑》又是怎么写出来的呢？是啊，明明魏碑在前，唐楷在后啊！但是，他没有想一想我们为什么会得出这个结论，想一想我们现在写的魏碑还可能是当年的魏碑吗？还是张猛龙时期的魏碑吗？我们现在如果仅仅做个张猛龙外貌的魏碑又有多大意义？我们需要做的是一个学术层面上的魏碑，而《张猛龙碑》只是诸多参照元素中的一个，是一个参照系统而已。我们的目标是要建立有学科意义的、专业的技术系统，而不是去简单写个碑的样子。我们是要通过唐楷高度成熟的技术系统来同魏碑的技术系统进行比较和分析研究，探究其中发展的学术渊源和关连，从而更深刻地认识魏碑，而后再以唐楷为基础回溯生发出魏碑的这个体式，让这个魏碑的技术系统既包容了唐人的智慧，又充分地进入了北魏的智慧，还通过北魏进入到秦汉的智慧里面去。我相信，这样的魏碑才是属于我们这个时代的、学术的魏碑。

　　在当前书法界，这种"不同频"的情况还非常普遍。它反映了社会上，大量的书法爱好者还需要学术的引领和指导。

　　改革开放以来，书法艺术顺应这个伟大的历史机遇，迎来了蓬勃发展的四十多年。这个时期书法界的显著特点，一方面是随着全国"书法热"的兴起，社会各阶层空前广泛的参与，各类书法展赛活动推动了书法艺术的大普及，孕育了书法学术复兴的社会推动力；另一方面是书法从群众性的业余文化活动，逐步走向专业学科化的学术体系建设，铸就了时代的学术高度。在这样的状况下，中国书法新的辉煌是可期的。

学术的构架和格局，决定一门学科，也决定一个人的学术高度。1993年6月，我有幸在宁波东钱湖畔参加了由陈振濂先生任导师的"沙孟海书学院首期高级书法研究班"，第一次系统感受了学院专业学术研究理念和方法的魅力：建立在史学和美学基础上的宏阔视野，将直接提升学术判断的科学性、准确性；由浅表走向内理，让业余状态下的书法实践同样实现其学术价值。这是当今书法界亟需普及和推进的工作。

回顾自己近四十年的学书历程，有太多的酸甜苦辣、起伏跌宕，试把这些过程中的感悟和心得进行梳理总结，既坚持理念先行，又包含历代经典范本解析的具体技术内容，以之与同道分享交流，既对自己今后学术方向的把握有益，也为后学提供一个参照，我想应该是很有意义的。

承蒙上海书画出版社同仁的厚爱，他们不辞辛劳，从笔者近年的讲座记录、文稿和访谈资料中，整理出这本《书法技法与观念十讲》，在这里特向他们致以深深的谢意。

学海无涯，学习的过程是不断提升和否定的过程，倘若明天还仅仅是今天的认知，我进步了吗？书中不足之处，衷心希望得到大家的批评指正。

洪厚甜

2020年4月23日于净堂

图书在版编目(CIP)数据

书法技法与观念十讲 / 洪厚甜著. -- 上海:上海
书画出版社, 2020.8
(当代实力书家讲坛)
ISBN 978-7-5479-2457-0

Ⅰ.①书… Ⅱ.①洪… Ⅲ.①汉字-书法-基本知识
Ⅳ.①J292.1

中国版本图书馆CIP数据核字(2020)第148482号

当代实力书家讲坛
书法技法与观念十讲

洪厚甜 著

责任编辑	杨 勇
编 辑	罗 宁
特约编辑	葛华灵
责任校对	郭晓霞
封面设计	王 峥
技术编辑	顾 杰

出版发行	上海世纪出版集团 上海书画出版社
地址	上海市延安西路593号 200050
网址	www.ewen.co
	www.shshuhua.com
E-mail	shcpph@163.com
印刷	上海盛隆印务有限公司
经销	各地新华书店
开本	787×1092 1/16
印张	11.5
版次	2020年9月第1版 2021年6月第3次印刷

书号	ISBN 978-7-5479-2457-0
定价	78.00元

若有印刷、装订质量问题,请与承印厂联系